看懂孩子在想什麼！

100 幅兒童繪畫的心理祕密

黃俊芳 著

推薦文

「著色」與「彩畫」
的快樂創作與成長

　　認識俊芳最早是在 1995 年冬，在紐約大學戲劇治療學程主任 Robert Landy 來臺主持的「濟公問『症』戲劇治療工作坊」時，他已展現了對心理分析與治療的興趣。後來在臺灣藝術大學選修過我所開設的創作性戲劇與戲劇治療課。在課堂裡圖繪與沙遊都是戲劇扮演所用的暖身與聚焦活動，以期引導戲劇的創作表演的內容，再探討其間的距離感。我會徵求學生的意見，以作品及其表徵化的歷程做性向分析，以期使參與者建立美感距離。現在，俊芳出書了，《看懂孩子在想什麼！── 100 幅兒童繪畫的心理祕密》其分析的方法與內涵正是達到心理認知的明確步驟與解析。

　　俊芳在本書中對兒童的分析十分中肯，符合作畫人的人格特質，其原因就是他能掌握創作性戲劇的原則。創作性戲劇定義是：「一種即興、非正式展演，且以程序進行為主的一種戲劇形式。在其中，參與者在領導者

的引導之下，去想像、實作並反映出人們的經驗。」以創作性戲劇到戲劇治療的應用，活動的領導者，其實是居於主導成功的重要關鍵。英國戲劇治療協會的創始者 Sue Jennings 特別強調：「記住，創作是能掌握的，如果你感覺到充滿創造力、自發性，與特別是希望感，那麼你的案主也會體會到這種感覺。」兒童能一一完成畫作，領導者的引導與判斷非常重要。

俊芳以「著色」與「彩畫」領導兒童做即興的創作，自發性地讓兒童完成作品，其實已掌握了戲劇治療的即興表演角色（improvisational role）的原理，即：「一種自發性創造的角色，於演之角色是屬一種含糊卻有一標籤中的界定的人物，往往不自覺地表現出真實的人格特質。」俊芳以他的熱忱，掌握即興的創作性歷程，藉由色彩學的顏色情感分析，以及導演學的場面安排的區位原理，歸納出表徵化的意向，已能充分能反映出兒童性格上的傾向與潛在因素，並做出非常符合人格特質的判斷，提高了本書的趣味性與可信度，可說是相當地成功。

我希望有更多的老師與家長能參考本書的內容，引導孩子釋放情緒，快樂表現，讓每個孩子成為快樂學習的好兒童，讓俊芳的努力給家長與學生有有更好的貢獻。

國立臺灣藝術大學
戲劇系 教授
張曉華

了解孩子內心的想法，
也幫助孩子的成長

　　俊芳老師擔任本校社團老師多年，每次的期末成果發表總是讓人驚豔。近日送來其所著的《看懂孩子在想什麼！── 100 幅兒童繪畫的心理祕密》一書，希望為其寫序。

　　再詳細地拜讀內容之後，對於俊芳老師多年來的資料累積，能有系統地、理論性地將孩子的畫作整理與說明，成為一冊簡單易懂的工具書，真是適合從事輔導工作的老師來使用。同樣地，相信也適合其他幼教老師或家長來觀看。

　　本人認為這本書的內容，之所以有別於其他相關書籍最特別的是在於它的邏輯性。任何的判斷都是先說明理論與一般的常識，所以觀看的讀者能先有一定的基本概念，再來才是孩子作畫的心理想法。而其他同類書籍

所寫的心理分析並沒有如此詳細，大都直接寫下判斷。這判斷會造成非專業人士的困擾，心想：其所說究竟是從何而來呢？

　　再者，我也看到俊芳老師的用心。在相當多的分析中都有「正」「反」二面的解說，不是單一角度的判斷。所謂「一體二面」，任何一種性格本來都有其優缺點，端看當事人是從哪個角度去說明。這樣，從兩個不同角度的分析說明，可以讓讀者「選擇」引導孩子走向希望孩子走的方向。

　　本人從事教育工作多年，對於輔導兒童的工作總覺得未能盡善盡美，故始終不斷地進修與搜集相關的資料與書籍。這本書對我來說是一本實用的工具書，顧非常樂意推薦給大家來閱讀。相信這本書大大助於老師或家長了解孩子內心的想法，也幫助孩子的成長。

桃園縣八德市　大忠國小
輔導主任
黃穗芳

自　序

讓更多的人看懂孩子在
畫什麼，在想什麼

　　筆者之所以書寫這本書，首先得感謝在大學時代選修國內創作性戲劇大師張曉華教授的「沙箱治療」課程，讓筆者對小朋友的心理世界產生了興趣。這個時期，對心理分析開始有了初步的認識和概念。

　　後有幸參加國立臺灣藝術大學新竹校友會，認識了美術科系畢業的老學長王昭堂先生。學長在新竹教繪畫並成立畫室近三十年之久。他為人誠懇又熱忱，熱情地對於我這個遠從新北市鶯歌區特意來參加的校友，主動給予關懷，讓原本就讀完全不相關科系的兩個人也可以談得很愉快。

　　專業的人總是三句不離本行，談著談著總會回到最熟悉的美術領域。王學長三十年的教學中，對於滿畫室孩子的作品自有一套他自己的分析和看法。只見他隨手

拿起一張張孩子的畫說：「這個孩子單親又瘦小，在學校常被霸凌。在他的畫中高高的圍牆把小男生自己圍起來，外面的朋友、親人都是野獸與怪物，可知他的心中已經對這個世界充滿怨恨與絕望。」「這個孩子的家境非常富裕，在家是個嬌貴的公主。她的畫中可以看到的特色是：她先畫自己在中央，四周都是她所熟悉的人事物，就像整個世界是以她為中心在旋轉似的。」……在王學長的一般談話中，我可以感受到王學長對孩子的用心與無奈，也給了筆者很大的啟發。後來，我日益留意到國內極其缺乏兒童畫心理學的相關書籍，內心不禁思忖：應該讓更多的人能像王學長那樣，看得懂孩子在畫什麼、在想什麼。這樣，老師與家長就更有能力去幫助孩子們了。所以，筆者在研究與教學的過程中加入分析孩子畫作之新領域。然而，在研究過程中，難免也遭遇不少挫折，例如沙箱治療（或稱沙遊療法），本身的功能在於治療而非診斷，書上所寫的內容都是針對患有各式各樣疾病的人，包括精神分裂、憂鬱症、飲食性疾病、邊緣性人格疾患、強迫性疾患、拒學症、智能不足、焦慮症等等所做的研究，而非一般人。但是，筆者面對的卻是一般人，於是只好另謀他途，轉而從繪畫與心理學方面去尋找相關的理論。話說回來，筆者仍然很認同用

沙箱療法之多次性觀察記錄的方式，來觀察個案的變化。同樣地，筆者認為畫作越多，可資分析的素材也就越多，因此會故意要求作畫者須有「著色」與「彩畫」二張以上的作品。透過不同題材的要求，筆者可以有更多元的資料去分析。

2008 至 2010 年，筆者投入「創造性戲劇」教學的論文研究，正需要孩子提供富於邏輯思考的畫作，遂運用王學長的經驗傳承與少許書籍的論點，展開長期分析各年齡層孩子的作品，多年來已經累積六百餘幅畫以上。今決定將之整理出版，把這幾年的經驗統統分享出來，希望對於兒童畫有興趣的老師和家長可以做參考，也為這領域盡一份微薄的心力，敬請各位先進不吝給予指教。

在本書即將出版的時刻才知王昭堂學長已過世，除了悲痛之外，更感念他這輩子對美術藝術的奉獻，尤其感謝他當年無私的教導，筆者才有能力做研究，甚至出這一本書。甚願把完成此書的功勞獻給他，因為沒有他的分享，就沒有筆者後來的投入。

謝謝您，學長！

前言

∙∙

　　市面上有關兒童畫心理學的書籍不少，其中探討的重點大都在於孩子的創意與畫作的價值。多年前臺藝大美術系的學長王昭堂拿一本翻譯著作給筆者看，書裡是美國研究機構將受虐或遭遇不幸的孩子的畫作與真實生活狀況做對比分析的結果。那些兒童的畫作內容正好都能找到孩子在現實生活中所遭受不幸的蛛絲馬跡。筆者的確能深深感受到畫中孩子們所傳達出的害怕、無助與徬徨。筆者當時想：若每個老師和家長都能看得懂兒童畫，都能從兒童畫中去了解孩子的心理狀況，一定可以為這個社會事先預防很多的悲劇。這也是促使筆者在兒童畫中既探索又摸索多年後，想將這些年來孩子畫作出版的原因。

　　本書的重點不在評論孩子的畫有沒有創意和價值，或是有沒有畫畫天份或可以賣多少錢。其實，孩子的每一張畫都是他的成長的紀錄，對爸爸媽媽來說都是無價之寶。幫助老師和爸爸媽媽看懂孩子的畫，不但可以了解孩子的想法，更能陪伴孩子心靈的成長。這本書的內容就是要告訴家長和老師，您可以如何從畫中抽絲剝繭，由更多角度去探索孩子的心靈世界。當知道孩子在想什麼之後，再想辦法去引導孩子選擇自己正確的人生。

樊雪梅譯（2009）指出，兒童畫的分析元素，大都脫離不了生活中每天接觸到的父母、手足、親戚、傭人、老師、寵物、玩具、機器，還有大自然。孩子會懂得把自己與每一個物件畫一條界限。這條界線是以「家」來做區隔的，家指的那個「房子」，其實指的爸爸、媽媽。這是孩子的生活環境脫離不了的基本元素。筆者在經過長期觀察兒童畫之後也發現，孩子的成長過程中，父母過度保護，什麼都幫孩子做好好的，以致於孩子很少機會自己去動腦體驗與判斷，孩子就會變得內向或沒有自信心，甚至在圖畫中找不到能代表自己的物件存在。所以要孩子有自我的人格、價值、觀念，家長就必須放手讓孩子去探索這個世界。王行、鄭玉英（2004）也指出，一個人在成長過程中，身處其社會原子之間，與一些有意義的重要他人（如父母、朋友）互動交流，經過長久的內化作用與模仿學習的過程之後，這些重要他人的特質與影響，都將成為個體人格特質的某一面貌。以上的意思是，孩子的一筆一畫、一個物件，甚至所選擇的一個顏色，原始來源是孩子生活經驗的累積。所以，我們可以透過孩子的構圖與用色來分析。當然，我們可以把孩子生活中最重要的元素，例如「自己（主角）」、「家（房子）」、「爸爸」「媽媽」列為最重要的分析對象。若少了其中一項或多項，就可以據此探討孩子在這方面是否出現了問題。

　　一般而言，孩子的畫作裡，每一個個體都可以是獨立的「物件」。但也有很多孩子在作畫的過程中，「物件」跟「物件」是有連貫性的，就像在說一個故事一樣。故若能在過程中記錄其的順序，就很容易了解整個故

事脈絡，輕易地探索出他的想像力與邏輯思考方式。林瑞堂譯（2002）指出，說故事就像畫圖或是其他遊戲活動一樣，可以幫助治療師更加了解問題的本質，並且找到最好的方式加以解決。所以說，家長一定要注意孩子畫畫時的「順序」，因為這是非常有用的檢驗方式之一。

最後，筆者必須承認以下二點：第一，筆者雖然從事教育二十餘年，但當年在學校裡只上過張曉華教授的相關課程，再者是美術系王昭堂學長的分享，以及自行閱讀相關叢書，最後才去做學術的研究。若專業性不足，還是可以提供給家長做分享用。第二，因為這類書非常少，而且專業性太強，一般人很難看得懂，所以筆者撰寫這本書，是寫給一般沒有心理學基礎的社會大眾與家長，希望他們都能看得懂，都能了解。

樊雪梅譯（2009）說，對分析理論的信服源自於個人經驗，老師及精神分析文獻的教導則是次要的，每一個分析師必須重新「發現」精神分析。而其他的科學並不要求這一點。以上的意思是：分析師在不同時段的分析可能不大一樣，每次可能都有新的發現與想法。所以，筆者大膽地提出個人當時的分析與建議，但不見得未來會持相同看法。再者，在沙遊治療方面也認同，即使是沙遊分析師也依其專業背景的不同，會有不同的使用方式，強調去發現自己最適合的方法，也讓筆者加強分享經驗的決心。最後說明，本書孩子的畫作主要是以三歲至十二歲為主，希望先進與前輩能給予批評指導。

作者簡介

黃俊芳

學歷

國立臺灣藝術大學舞蹈科、戲劇系、應用媒體藝術研究所。

證照

執有大學講師證、影視導演證。

經驗

經營幼稚園，從事幼兒相關教育工作近 30 年。擔任外交部、YMCA、僑委會巡迴海外文化老師 21 年，至 2015 年為止，巡迴過全世界五大洲 62 個地區學校教學。曾任元智大學幼兒保育技術系兼任講師、新生醫護管理專科學校幼保科兼任講師、喬治高職表演藝術科專任老師。

現職

擔任國立臺灣藝術教育館諮詢委員、稻江科技暨管理學院幼兒教育學系兼任講師、中州科技大學幼兒保育系兼任講師、育達高中幼保科兼任老師、丫丫劇團團長。

理念

從事兒童教育工作多年，所謂「有教無類」，面對資質不一的孩子，需要了解孩子的生活、習性與邏輯思考模式，因此從 2001 年開始正式記錄孩子的著色與畫畫，以孩子學習的依據，也就是所謂的「前測」資料，才能分析孩子心理，目前已經累積近六百幅兒童的畫作。

目　次　CONTENTS

★ PART 1 ★

理論概念篇

★ PART 2 ★

著色概念篇

★ PART 3 ★

彩畫概念篇

看懂孩子在想什麼！100幅兒童繪畫的心理祕密

1

理論概念篇

兒童的色彩心理

　　根據專家與學者的研究發現：嬰幼兒時期接觸到的色彩越豐富，對於孩子的學習與認知也越好。房間的色彩與衣物越單調陰冷，孩子越沒有活力感。反之，孩子的靈活度就越好。所以，很多專業設計的嬰幼兒玩具與房間色彩通常都很多元且豐富。

　　這樣的結論告訴我們：色彩對於孩子是有影響的。既然有影響，我們也可以反過來從孩子對色彩的選擇，來透視孩子的內心世界。接下來先從理論方面來說明色彩對孩子的影響，再反過來從孩子的畫來探討其內心世界。

　　范曉慧（2006）指出，色彩對於兒童的心理世界，反映出其內在的情緒及人格傾向，有助於成人從兒童色彩知覺之應用研究與圖畫書創作了解表達能力尚未完全的兒童心理。以下參考美國心理學家 Alshler 和 Hatwick，所做關於兒童色彩心理的研究以及用易懂的方式說明給一般家長（如右表）。

色相	兒童心理傾向	簡單易懂的說明
	屬於愛情的顏色，也是刺激、強烈的色彩。象徵兒童心理的兩個極端：精神態度平衡時，所塗的紅色，代表自由、友善；精神態度不穩定時，則以粗野強硬的紅色線條將畫面塗滿，表示出沉重的攻擊性。	通常我們看到紅色會直接先想到血，生氣或運動時也會滿臉通紅。這樣的狀態屬於危險或精神較不穩定時的狀況。所以，孩子選擇紅色，從個性角度上分析代表喜歡刺激的外向、活潑，**從精神角度上分析代表「易暴怒」、「主動性強」。**
	間接的反應表示，不敢直接表現強烈感情，為內向型孩子用色，也是逃避現實的空想型孩子用色。	橙色先讓我們想到的是橘子，而橘子是拿來吃的。專家研究，看到橘子的顏色會自然想吃掉它。所以，很多超商或餐廳的外觀設計會選用橙色，讓大家自然進來購買。因為肚子餓是看不出來的，所以從個性上來分析就是內向，**從精神角度上分析代表「空想」、「逃避現實」。**
	象徵幸福的顏色，常畫黃色的兒童，其人緣較佳但有依賴性。將黃色搭配藍色，表示歡樂、依戀及發洩感情；用黃色塗抹於黑色上，表示失望。	黃色是非常亮的顏色，所以是一種毫不隱藏的色彩。從個性上來分析就是大方、肯分享、公開的性格，**從精神角度上分析代表思想健康、幸福感。**

色相	兒童心理傾向	簡懂的說明
	屬於謹慎的顏色，常畫綠色的兒童，較理性、自我抑制。不少兒童用綠色畫在自己所畏懼者的臉孔上。	綠色會想到森林、樹木。這些植物是很安全的，因為它不會動、不會想，更不會害人。簡單的一句話就是綠色和平。所以，**從個性上來分析就是「溫和」，從精神角度上分析就是有理性、能自我抑制。**
	屬於衝動的顏色，常畫藍色的兒童較合群，能適應環境，有表達自己的能力。兒童不滿環境時，常將藍色畫成塊狀，或是將藍色畫在暖色系上。	人云藍色憂鬱，會憂鬱沒關係，而且會憂鬱表示他先要思考後，才會憂鬱，所以他的腦袋反而想得多。從個性上來分析，想得多的人通常比較穩重；從精神角度上分析，既然穩重了，**在精神方面就能去思考，表現在外的就會很面面俱到、合群。**
	憂鬱、失望時的表現用色。	一般人對紫色的感覺就是浪漫，也是一種思考、想像、感覺。所以，從個性上來分析就是浪漫；**從精神角度上分析，因為浪漫，所以溝通不在正義與否，而在奇矇子（台語）。**

色相	兒童心理傾向	簡單易懂的説明
	孤獨自處、好鬥，不安與恐怖時，壓抑的表現用色。	黑色是個絕對色，黑白分明。從個性上來分析是有內斂的穩重、內向或暴力傾向，**從精神角度上分析就是神祕不讓人知、重個人隱私、恐懼、壓抑。**
	對於清潔的反抗用色，多數孩童所不喜歡使用的顏色。	茶色會想到茶葉、木材，這些都是靜物。從個性上來分析是屬於比較安定的內向，**從精神角度上分析就是情緒穩定。**

兒童的幻想與現實

　　愛幻想是孩子的特質，這是因為他們的年齡小，對社會的接觸才剛開始。很多的事物對他們來說都是一知半解的，所以在七歲前建立線性邏輯的過程中，會加入自己的想像，而日後也會受到社會與環境的引導逐漸修正，所以說幻想對孩子的成長來說是一件好事。

　　王行、鄭玉英（2004）在〈幻想與現實〉裡指出：以心理劇進入主角的想像世界，鼓勵其打開心靈走上舞臺與觀眾分享。莫雷諾認為，治療師以謙虛與尊重的態度進入其主觀世界，是治療關係的第一步。這種過程稱為「會心」，也就是我們一般所說的「同理心」。同樣地，想了解孩子作畫過程的心理，父母或指導者也必須如同莫雷諾所說的，能以同理心去想像、思考、分析、討論，以找到最接近孩子的想法，期待從具體經驗中得到生命的答案。

孩子到了三歲左右，對於周遭環境有了初步的認識，會開始懂得思考。這時候的思考是半真實半想像的，因為孩子對於這個世界的認識並不深入。因此，可以說想像力開啟於三歲，到了十歲是人生的高峰。之後，因為在學校接受的理性教育越來越扎實，想像力反而日益受到壓抑。在十八歲左右會定型，之後一輩子就較少再有高幅度的改變。

　　理性就是邏輯，想像力等於是感性。也有專家說，理性是左腦，感性是右腦。不管左腦或右腦，不見得我們只能選擇其一。最好的狀況是，一個人能理性與感性兼備。

色彩與情緒關係

　　張淑媛（2001）研究指出，色彩是被人類用來表達情意的媒介，它具有深奧而豐富的象徵性。兒童的日常生活環境，充斥著各種不同的感官刺激，色彩似乎佔有異常重要的地位。一般而言，色彩被認為能反映個體的情緒。陸雅青（1998）指出，Lowenfeld 和 Brittain（1987）建議父母或指導者，給予孩子不同經驗的色彩遊戲，以便他們能自由地利用色彩來表達個人的情感，達到情緒淨化的目的。

　　高淑玲（2004）研究指出，人類的視覺對色彩感應程度，要比對形態的感應程度來得高。也就是說，色彩

影響人的情緒比形態強烈。因為色彩不僅會作用在我們的心理上，還作用在我們的生理上。Faulkner 曾引經據典地說：證據顯示，血管系統、脈搏、血壓、神經及肌肉的緊張都會受色彩的影響，例如很多人覺得在淺色或亮色的包圍中較舒服，那多少是色彩造成的情緒狀態、聯想、回憶所引起的。

　　由以上的結論得知，孩子在畫畫的同時，對於顏色的選擇一定跟當時他的心理、情緒有關聯。只是孩子在邏輯思考、口語表達或性格上無法像成人那樣陳述。故反過來，從孩子的畫畫結果去反推、分析孩子的心理狀況是合邏輯的。

兒童對選擇單一色彩的意義

　　張淑媛（2001）研究指出，林書堯說所謂色彩嗜好是指 一般人對某些色彩的偏好，亦即特別喜愛的色彩 。任何一個人對色彩的嗜好可分為三類：一、很喜歡的色彩。二、不喜歡的色彩。三、無所謂的色彩。張淑媛也另在〈色彩與兒童的意義〉研究指出，六歲之前與之後對顏色的選用有所不同。以下江說明各種顏色對孩子影響。

　　陳輝東（1998）指出，色彩心理學最早的研究，當推美國的阿兒修拉和哈忒伊克的《繪畫和性格──幼兒的研究》中的「色彩心理學」。在兒童畫上，我們可依據畫上的色彩判斷兒童心理亦即「個性」。以下將原色彩的分析個性之「屬於幸福的」與「屬於不幸福的」，更改為一般人熟悉的「正面」、「反面」。

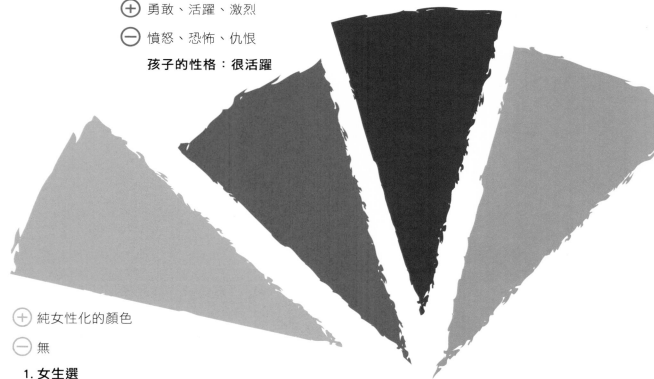

⊕ 溫和、謙讓、中庸

⊖ 討厭、平凡、曖昧、中立、反抗

孩子的性格：沉穩

⊕ 勇敢、活躍、激烈

⊖ 憤怒、恐怖、仇恨

孩子的性格：很活躍

⊕ 純女性化的顏色

⊖ 無

1. **女生選**
 大部分都喜歡穿裙子，在性格上的特徵是較女性化。

2. **男生選**
 代表他每天都跟媽媽黏在一起，在性別上的認知受媽媽影響。

⊕ 熱烈、成熟、活潑、炫耀

⊖ 內向、嫉妒、虛偽、逃避現實

孩子的性格：固執

⊕ 羅曼蒂克、浪漫

⊖ 憂鬱、失望

孩子的性格：內向

⊕ 優雅、和平、淡泊

⊖ 憂鬱、哀愁

孩子的性格：很穩定，慢條斯理的

⊕ 愉快、希望、開朗、高貴、健康、幸

⊖ 福輕佻

孩子的性格：很陽光、開朗

⊕ 靜寂、嚴肅、神祕、沉默、孤獨、好鬥

⊖ 悲哀、恐怖、罪惡、黑暗、不安、恐怖、壓抑

孩子的性格有 2 種可能：

1. 固執：因為黑色是最普遍使用的顏色，在花花綠綠的彩色筆中，他只敢選用最平常的黑色，代表他不敢跨越的個性。可知他一定是個乖小孩，但相對地創意全無。

2. 悲觀：通常在國小年齡以上選擇黑色，大都屬於這一類型。因為他們已經有能力去發覺生活環境的不如意，例如：功課不好、在學校受排擠、家庭不和諧。另外，小部分選黑色的人，成績可能很好，因為他們思考比一般同齡的還要成熟穩重一些。

⊕ 自信、偉大、富貴

⊖ 勢利、享受

孩子的性格：有自信、有霸氣

⊕ 純淨、純潔

⊖ 一無所有

孩子的性格：自律性很高

⊕ 健康、安全、謹慎理性、自我克制

⊖ 害怕。對於不喜歡的人會在其臉色塗綠

孩子的性格：溫和

⊕ 溫和、謙讓、中庸

⊖ 平凡、曖昧、中立

孩子的性格：低調。這是個沒有較強色彩刺激的顏色。代表這個孩子功課平平、表現平平。萬一老師要訓練他領袖才能，推薦他上臺演講，他不但死也不肯，還可能會大哭。因為他在團體中不敢表現得比別人突出，寧願當老二或在旁搖旗吶喊的人。

以上顏色為較普遍性使用的色彩。若孩子選用其他的顏色作畫，可以查閱一般的色彩學，就可以以之判斷。

著色概念篇

································

著色的目的

································

　　著色主要的目的是分析孩子的特質，並據此給予建議改善之。要記住，能清楚分析孩子的心理狀態只是基本步驟而已，後續的改善才是真正的重點所在。就好像醫生診斷出病因只是治療的開始，後續該怎麼治療好病人才是重點。

　　每當發現孩子犯錯時，很多家長會說：「我的孩子還小。就算真的有點小過錯，不見得長大會變壞啊！」「現在會拿別人的東西，是因為年齡小不懂事，長大後不見得就一定會變小偷！」況且孩子是自己的，絕對不能讓孩子吃虧，所以不當一回事。

　　其實，家長的說法也有可能是正確的，李淑珺譯（2007）指出，同一件事不是僅止於一種「正確的」看法，不同的看法可能同樣合理、符合事實。二種不同的

觀點就像「羅生門」一樣，但可以用「比較有益」和「比較無益」的觀點來評量。有益的觀點可以幫助人脫離他編織出來的心理圈套，無益的觀點則會讓人陷入圈套。所以說，如果家長寧可相信「比較無益」的觀點，其實對孩子並沒有幫助。

　　基於以上理由，在分析兒童心理時其切入點就必須盡量同時從正反二面客觀解釋，這樣會比較符合家長的期待。

自成一格地作畫

　　指導者切記，在讓孩子作畫之前，應明確告知只能選擇一種顏色。其中有些孩子在畫畫的過程中，還是會換顏色。這時指導者不應該制止，就隨他去畫吧，因為著色的目的是要了解孩子的心理狀態。而且，孩子換顏色正好可以藉以分析他想法呢。如果指導者硬要孩子這樣改、那樣畫，那就變成在分析指導者的心理，而不是分析孩子的心理狀態了。

該如何分析著色？

作畫的順序

在〈前言〉的說明裡，談到有的孩子在畫圖是有故事情節的，所以記錄孩子作畫的順序，將之「編號」是其中的一項檢視工作。看不懂時，一定要詢問孩子：「畫的內容是什麼？」老師就可以再依據所畫的「顏色」、「位置」、「過程」、「物件內容」、「框框」、「均勻度」、「創意」、「風格」與「故事性」等角度切入，最後用一般人的常理來推敲分析。

由社會的各種規範來分析

從規範、框架、過程、順序、均勻度、邏輯、創意、行為風格、內容物、故事性為何等等性質來分析孩子。因為孩子從一出生就從所接觸到的環境開始認識這個社會，日復一日，跟著環境一起成長，我們當然可以從社會的規範去分析孩子，這是合理的。反之，若這個孩子

在火星上出生長大，也從未跟人類接觸，那我們用人類的習性來分析他，當然不準確。

檢定結果

　　分析結果只是了解孩子目前的狀況而已，不是一輩子不變的。重點是我們可以因此知道孩子的優缺點在哪裡，若家長覺得有必要改變，再去引導或要求他改變。

家庭教育重於學校教育

　　孩子從出生開始就跟家人在一起，所以一切想法與習慣主要來自家庭環境。很多家長都誤認為孩子是在學校學壞的，對學校老師很不諒解。實際上，如果孩子一天到晚霸凌別人，可以推想，爸爸媽媽的脾氣應該也不會很好。

　　從孩子的畫作上可以看到一種模式，就是：保守的家庭，這個孩子顯示出來的想法，大部分也都很保守；開放的家庭，孩子就比較有自我意識，也會有自己的想法。舉例言之：家長從不看書、只看電視，孩子自然也不喜歡看書，來到學校也不大可能會喜歡讀書。

　　很多家長總是很忙，沒空去管孩子，而且認為孩子知所以會有問題，是學校老師沒盡責任教好他。故孩子一出事，往往會去找老師理論。其實，老師頂多帶兩年，接下來「燙手山芋」就轉給下一位倒楣的老師了，最後孩子仍會回到家裡一輩子跟著家長。所以，當孩子還小的時候，容易受教時，家長更應該好好教導。家長用心糾正好孩子某種行為，最受益的應該還是家長。

基本工具與原理

　　孩子有時畫得物件很少，能分析的切入點也就有限，這時不妨讓孩子畫二種類型的畫：「著色」與「彩畫」，這樣還可以做交叉分析比對。雖然這二種類型的畫分析重點不同，但其實是可以看出其共通點的。總之，孩子所畫的物件越多，能分析的角度與想法也就越多，越能了解孩子的心理狀態。

1　彩色筆

每個孩子都要有一盒至少八色的蠟筆或彩色筆。這盒彩色筆最好不要共用，因為孩子可能會因為自己想要的顏色被別人拿走了，而隨便用其他顏色代替，這樣就失去了解他真正想法的機會了。

2　二張圖畫紙

每人二張。第一張是「著色」用，第二張是「彩畫」用。

3

著色的準備事項

STEP（1） 半張 A4 的紙即可，不用太大。

STEP（2） 先設計一個框框在紙上。

這個框框就是給孩子畫畫的範圍，其作用就如同梁培勇（2001）《遊戲治療實務指南》中的「治療室限制」。在治療關係的自由度是以遊戲室裡的限制作為指標。若沒有限制，就沒有所謂的治療。Bixler（1949）說：「限制就是治療。」限制定義了關係的界線，將治療與現實做連結，提醒孩子對於自我和世界的責任，提供安全感和自由度，使得治療經驗成為真實的經驗。

STEP（3） 讓孩子在框框內塗滿顏色。

這個框框就是「治療室限制」。我們可以分析孩子是否會在乎老師的規定，這跟他的「自律性」有關。若孩子無法遵照老師的約束，用多種顏色塗抹，也不用管他，因為這可以試探他是否會聽從長輩或師長的話。若把老師的話當耳邊風，他在學校的學習狀況也必然跟現在一樣如出一轍，放蕩不羈。

STEP（4） 只要求塗滿一種顏色。

單一的顏色，可以從意義、均勻度、耐心等等多重角度來分析之。

4

直接在畫作上編號

家長必須在一旁觀看過程，並隨時記錄孩子所畫的每個物件的「順序」，直接用原子筆，在孩子的圖畫紙上編號。有些年齡過小的孩子，畫的「物件」看不出來是什麼，家長還要立即詢問孩子，確定他的內容，並且在一旁註明，這樣才能了解該物件在孩子心中的份量。為什麼順序會這麼重要？要知道彩畫是沒有規範只能畫什麼的，所以每個人所能先想到的，一定是他認為最重要的。也因此可以藉以了解每個物件在孩子生活中的意義與重要性。

done!

分析著色的基本概念

1. 無法看出物件的畫

在我們的經驗中，年齡越小的孩子，畫的內容越簡單。如上圖，三歲左右的孩子能力只會畫線條。分析者一定要有所依據，才能判斷。所以，家長要在孩子畫畫的同時詢問：這一條是什麼？第二條是什麼？

孩子可能會告訴你，這一條是媽媽，第二條是狗狗，第三條是……。這樣，我們就可以依內容物的「順序」、「位置」、「顏色」、「邏輯性」來分析了。

2. 情非得已換顏色

若孩子所選的顏色已經用完，老師可以讓他換第二種顏色。但這是逼不得已的情況，分析時仍應以第一種顏色為準。

在圖中，可以明顯看出黃色已經用完，才以相近色彩補足，故只須判讀黃色部分即可。

3. 用很多顏色著色

這類型的孩子很有創意，因為敢違反老師的規範去使用各種繽紛色彩著色，又在老師規範的框架之內。

孩子在框架內塗上多種顏色即屬此類，代表自我意識很強，平常總能適當地表達自己的想法。

4. 框架

沒有塗出框架外

代表他能遵守老師的規範。這類型的孩子「自律性」佳，穩定性也比較高。在學校的學習過程中，能專心學習，相對地成績也不錯。這類型的孩子對於社會、學校或家裡的規範都會遵守，所以是個很好教的小孩，家長不需要太花心思去管教他。

圖中雖然有很多的小線頭跑出框框外或少許破洞，都不能算是塗出框外或塗抹不均勻，因為判斷的原則，應該以「整個圖」來看。

顏色塗出框架外

所謂「小量」跟「大量」塗出框架外的區別，老師可以以自由心證的方式去裁量。有些是不經意地塗出，有些是發現自己塗出框架外會馬上修正。

在圖中，有小量地塗出框架外，老師還是判斷它是屬於在規範內，因為可以看出孩子有心遵守老師的規定，可能是年齡過小以致無法精準畫成方形。故結論是：他對於社會、學校、家裡或媽媽的規定大都能遵守，他的自律性也不錯。這樣的孩子家長可以去要求他達成某種目標，他能朝著目標慢慢修正，慢慢去完成。

大量地塗出框外，代表孩子根本不理會老師的規定。這類型的孩子把老師的話當耳邊風，代表他的自律性很差，對於爸爸媽媽所交代的事三分鐘就會忘記。假若你要他不要站椅子上、不要拿熱湯、不要……你對他說的話，最多遵守三分鐘，之後就變成僅做參考用而已。

5. 先畫圖，再塗掉

圖中，小朋友先畫房子、太陽等等的物件，等到畫完了再塗滿。在他心裡認為：「我先畫我的畫，反正畫完再用同顏色的塗滿也沒差呀！」

這樣的孩子「很自我」也「很有邏輯」，因為他必須跟其他人一樣同時繳卷。還有他能在枯燥乏味的工作中找到樂趣，所以他也是個很有創意跟樂觀的人。

6. 有規劃

圖中，五歲的小朋友先畫十字，將之分割成四部分，再一塊塊地塗滿。這樣蠶食鯨吞的方式，代表他是有先思考再進行的。可知這個孩子是很聰明的。只可惜沒塗滿，說明孩子雖然很聰明，但是意志力不夠堅定，做事無法確實完成。

7. 過程

孩子有「從一而終」的專注精神

圖中可以看出，這個孩子很努力，也很專注地做一件事。因為他從頭到尾只有一種角度，「由左下至右上」完成。這樣的孩子缺乏創意，畫畫過程中腦筋沒有思考怎麼畫法會較輕鬆或有趣一點，是屬於「埋頭苦幹型」的個性。這樣很容易疲乏，長久下來也容易有倦怠感。

對於這樣的孩子，建議家長多讓孩子參加頭腦開發的課程，多從不同的角度去思考，腦筋才會靈活。

孩子有「半途而廢」的心態

圖中未塗滿，可以明顯地看到這個孩子耐心不足，畫一半就放棄了，所以空白的地方很多。

這樣的孩子，家裡的人對他大都過度溺愛，所以當他感受到一點挫折就放棄了。在他的心裡，放棄是不會被處罰的，是被允許的，所以他一不順心就會選擇放棄。

若是孩子有這種情形，老師可以建議家長不要讓孩子習慣性地放棄，不然長大了就沒有競爭力，應該多鼓勵孩子堅持到底。

8. 均勻度

越畫越虛

差不多先生

均勻度完美

圖中已經全塗滿了，但是可以看到均勻度不同。雖然孩子剛開始很用心地由左往右著色，但越往右邊顏色越淺，代表這個孩子個性有些敷衍。

舉例：掃地時，每個地方都有掃，但就是掃不乾淨。這種心態是一種惰性，它會讓孩子無法成為出類拔粹的優秀者。

建議家長，多給孩子掌聲，讓他有榮譽感，有自信心。

圖中，孩子認為他已經都塗滿了，其實可以看到還是有很多空白，這就是屬於大而化之的心態。在孩子的心裡想的是「幾乎」塗滿啦、「差不多」全滿了。但在其他人的眼中，「幾乎就是還沒有」、「差不多就是差很多」。

建議家長，培養孩子持之以恆的決心。

圖中均勻度很好。這樣的孩子除了上面所說的有「從一而終」的專注精神外，耐心、耐力與自我要求的自律性很高。

可以想見，這個孩子一定是用尺來畫才會這麼整齊。但是，畫畫是內在的美學（右腦運作），不是工程或數學（左腦運作）。這個孩子的學校功課一定很好，因為他把所有的事物都用一個方式來制度化了。從好的一面來看，家長在教育孩子時，只須溝通就可以了；缺點是毫無創意。

9. 順序

有順序邏輯的畫

圖中四歲的孩子一定沒讀幼兒園，是媽媽在家自己教育的。因為這個孩子已經能使用我們社會的習慣：「由左至右，由上而下」的模式來寫數字。這樣的習慣，不是半年內即能養成的。可知她媽媽在很小的時候就已經教她了，這也可以推想媽媽的期待與焦慮。通常幼兒園的小朋友要大約一年的時間才會有這樣的習慣。同理，小朋友就讀二三年後的圖畫，若仍看不出邏輯性，代表幼兒園的教育對她影響不深，她還是跟進幼兒園之前一樣：白紙一張。

沒有順序邏輯的畫

圖中是八歲的小朋友所畫。我們可以依其畫畫的順序去觀察，它是否符合「由左而右，由上而下」邏輯模式。結果找不到，可以判斷出她的功課一定不好。

理論上她已經八歲了，一定經過好幾年的教育薰陶，卻沒有基本的順序邏輯，完全是想到哪裡，做到哪裡。這樣的孩子無法理解人家想要的是什麼。從好的一面來看，至少她能規規矩矩地聽從每個老師或家長的規範，所以家長反而會認為她是個聽話的好女孩。

10. 年齡與畫差太大

圖中，是在一場說明會中，一位媽媽拿來的，她國小二年級的孩子（八歲）的畫作。這幅畫對於物件的描繪過於簡單。加上他的構圖不完整，所有的物件都是單一的，並沒有組合成一幅真正的畫。內容：1 是豬，2 是羊，3 是馬，4 是薯條，5 是雞塊，6 是汽水，7 是平衡木。

他的畫只達到線條與圓形的階段，約在四歲左右的能力。由以上判斷，他的心理還是像一張白紙那樣單純，大約是四歲孩子的構圖。建議加強孩子的認知能力。

11. 行為風格　先難後易

圖中可以看到他「先畫四個邊，最後畫中間」。代表他選擇先從邊邊可能是擔心會不小心塗出框架外，決定較困難的地方先畫。中間比較不用擔心塗出框架外，容易的後塗，這樣，才會越畫越輕鬆。但是，《禮記》說：「善問者如伐木，先其易者，後其節目。」意思是：我們做事的方法應該是先從簡單的先做，等有經驗與信心了，再做困難的。因為有經驗了，所以困難的部分就不會像完全沒接觸過那麼難。

這種方式用在考試時也是一樣的道理。把會的先寫好，最後才寫困難的題目，這樣可以得到很高分數；若顛倒過來，先想困難的，結果把時間都用光了，那就拿不到分數。從好的一面來說，這類型的人會比較深思熟慮，眼光看得遠。

11. 行為風格　先易後難

圖中,先從中央開始畫起,最後才畫四個邊緣。也就是說,他從簡單的先做,最難的留最後。這樣的人就跟上面類型的人相反。先享受,後付款。

以上二者沒有誰好、誰不好,只要能腦筋變通,才是最好的。例如:工作從容易的開始,儲蓄從堅持省錢開始。

12. 自我防衛機制

上圖中,是一個五歲的女孩所畫。她在畫畫前,一定會先畫一個「框框」,把自己畫的統統圍起來。應該她的年齡太小,無法一次畫整條線,所以她努力地一段一段把它接起來。

有這樣的框框,不管是前畫還最後畫,都代表她的內心沒有安全感,才會想把自己圍起來保護好。

這位妹妹的家長告訴筆者；因為姊姊從小就一直認為妹妹是家裡多出來的人，常趁媽媽不注意時欺負她。媽媽在長期勸導與處罰無效之後，不得不教小女兒自我保護。所以，從她的畫中，可以看出她這樣的觀念已經在潛意識裡扎根。另，在頁左邊的兩幅圖也都有自我防衛機制。

13. 創意　角度越多有越聰明的傾向

圖中，有規律地不停變換角度，沒有「由左至右，由上而下」的邏輯。

表示孩子的腦筋不斷地在運作思考才能一直換角度，不會單調地從一而終做完。這樣的人在校的成績都是名列前茅。

筆者接觸到許多年齡較大又沒有習慣性邏輯的特殊風格，經查證確定這一類型的孩子多屬於資優生。

著色的實務分析

CASE#1. 越畫越煩／3 歲男生

順序：黃→藍→黑→橙→紅→橙

Case study 案例分析

顏色

因為只能選一種顏色，他選擇的一定是他最喜歡也最能代表其潛意識的本命色，而他選擇黃色為第一個顏色。黃色代表健康，用在他身上，說明他有樂觀、陽光的外向個性。

框架

他在著色過程中沒有塗出框框之外，代表他對於社會、學校、家裡或媽媽的規定能遵守。說明他的自律性剛開始會很好。但圖畫中他無法以單一種顏色塗抹完，而是不停地換顏色，說明他一興起就容易失控，對於家長與老師的要求也無法持久遵守。

均勻度

他的分布不均勻，大部分都在相同的位置，代表他做事的態度只有三分鐘熱度，很快就會改變。

其他

剛開始亂塗時是選擇亮色系的彩色筆，但越畫越煩，越是到後面顏色越深，代表心情越來越差。想像如果連畫圖都會讓自己的心情變差，這個孩子將來要上學讀書時，可以適應嗎？所以說家長要重新思考如何培養孩子喜歡上學與讀書了。

著色的實務分析

CASE#2. 防衛心重／3歲男生

Case study 案例分析

顏色

橙色原來代表的正面意義是：熱烈、成熟、活潑、炫耀。反面：嫉妒、虛偽。因為他才三歲六個月，所以用在他身上變成比一般同年齡的小朋友懂事（成熟）的個性。

框架

他在著色過程中，主要部分沒有塗出框框之外，代表他對於社會、學校、家裡或媽媽的規定能遵守，推想他是個很好教導的小孩。

過程

他在著色過程中，有畫一大圈圈把所有的物件都圍起來，代表他有自我防衛的心理。這有可能是家長曾告訴過他「不要相信陌生人，不然會被抱走」之類的話，在他心裡產生一種警覺性；也有可能是常跟弟妹或同年齡的孩子搶玩具，所以會想把屬於他的都圍起來。

先畫中央

下筆的位置在中央最重要的區，代表他很有主見。他知道他想要什麼，而不是亂塗鴉。

著色的實務分析

CASE#3. 剛上學的乖女孩／4 歲女生

Case study 案例分析

顏色

粉紅色是純女性化的顏色，因為一般的男生不會選擇這個顏色。這樣的女生會黏爸爸，相對的地很受爸爸的疼愛。

框架

在著色過程中，沒有塗出框框之外，代表她對於社會、學校、家裡或媽媽的規定能遵守，可知她的自律性不錯，平常是個很好教的孩子。

均勻度

乍看起來千瘡百孔，但仔細一看整理得還算均勻。也就是說，整體雖然看似不均勻，還是屬於均勻。她才四歲，在能力上本來很難與國小生做相同的要求。故均勻代表她做事的態度，不會三分鐘熱度。這也代表她的堅持度很高，將來在讀書與做事方面都有好的影響。

順序

從1～8找不到「由左至右，由上至下」的邏輯性，代表她就讀幼兒園的時間不長，一般的讀書習慣還未深化。

著色的實務分析

CASE#4.＋全＋美的要求／7 歲女生

⠿ Case study 案例分析

顏色

黃色代表的是健康的顏色。用在個性上，代表她有樂觀的個性。

框架

在著色過程中，沒有塗出框框之外，代表她對於社會、學校或家裡的規定能遵守，是個很好教的小孩，家長不需要太花心思去管教她。

均勻度

她的畫很均勻，只有一種方向，是屬於「從一而終」型的做事態度。但這樣的人其缺點是缺乏創意。

堅持度

這畫像印刷品一樣均勻。從正面來看，是個很負責任的人，做事不會虎頭蛇尾，但也感受到她一絲不苟的做事態度已經到達極端。

順序

沒有標示，故無法從下筆位置與順序去分析。

其他

這個女孩有一個很傳統的個性，最重要的是她的自我要求很高，追求完美。所謂「傳統」就是沒有創新，也容易遭受挫折。一般來說，越要求完美的人，挫折一定比別人更多。因為別人不在乎，她在乎，所以「學習挫折」會是她童年重要的功課。

著色的實務分析

CASE#5. 聰明的女孩／11 歲女生

∴∴∴ Case study 案例分析

顏色

藍色代表的意義是和平與寧靜，用在個性上會是很溫和的人。

框架

在著色過程中，沒有塗出框框之外，代表她對於社會、學校或家裡的規定能遵守，是個很好教的小孩，家長不需要太花心思去管教她。

均勻度

她的畫很均勻，代表做事的態度能專一，而且持久。

順序

由圖中可以看到她先刻意塗邊邊，代表她選擇先從困難的地方先畫，最後才塗中央，這樣會越畫越輕鬆。套在考試上也是如此，把會的先寫好，最後才寫困難的題目，這樣可以得到很高分數。若顛倒過來，先想困難的，結果把時間都用光了，那就拿不到分數。這樣的人會有職業倦怠感，什麼事做久了就會覺得累，想換工作。

創意

她用了多種角度來畫中央，這樣的方式代表她在著色時腦袋也不停地改變畫畫的角度，所以她有藝術家豪邁不羈又有創意的方式，不是一成不變的性格。因此她會是一個很有藝術天份的人。用以往評論的經驗，類似這樣畫法的小朋友，在學校若非資優生，也必定是「前段」班。

彩畫簡單說就是讓孩子自己想畫什麼就畫什麼。我們除了可以運用「著色」的分析技巧外，還可以透過以下的理論，找到更多的分析技巧。原則上，孩子所畫的物件越多，能分析的技巧也就越多。

胡寶林（1991）指出，兒童畫是思維意識的浮現和經營。就像說話一樣，幼兒學習說話的過程，當有了說話的能力之後，就開始學習思考結構。兒童畫也一樣，剛開始的快樂可以是一條線來代表，當手的能力與腦筋的思考越成熟，表達的快樂也越精緻。所以，兒童畫並非毫無意義，任何的圖案與物件，對孩子來說都會是人生經驗的累積與呈現。

3

彩畫概念篇

彩畫的分析理論

位置與心理

　　作畫者的想法與作畫的位置關係與重要性，由作畫者的位置往前看圖畫紙，可以推測出每個張畫紙位置的輕重。詳細的說明如下：

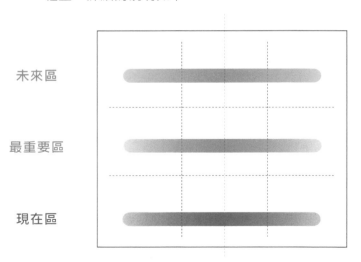

未來區

最重要區

現在區

作畫者的位置

1　一圖畫紙平均分割成九宮格，分成上、中、下三部分。

2　**最下方：現在區**
最靠近作畫者的 1 ／ 3 是作畫者「**目前的狀況**」。

3　**中央：最重要區**
圖中央 1 ／ 3 的部分是整幅畫的主體位置，也就是他
目前心理「**最重要**」的部分。

4　**最上方：未來區**
上方 1 ／ 3 的部分是「**未來式**」。因為離作畫者最遠，
大部分人會把星星、太陽、雲等等畫在最上面的位置
當陪襯，所以這個區域代表他對未來的想法。

5　將畫圖紙左右對摺後再展開，會發現圖畫紙的中央有
一條隱形的「摺痕線」（如左圖的灰色虛線），這條
線就是畫畫者的「**中心線**」，我們可以由此來分左右
邊。心目中的重要性是由中央往兩邊延伸。兩邊最靠
邊的六格代表較不重要。

基本元素

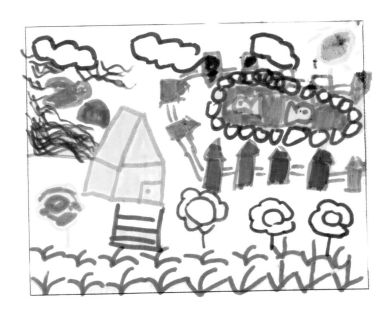

第 1 畫：房子,故「家」在她的心目中最重要。

第 2 畫：雲,雲只是裝飾用。

第 3 畫：圍牆,圍牆把池塘的二尾魚保護好。這代表她家裡的姊妹兩人。

第 4 畫：粉紅色的鳥,這鳥代表女生,也是說明她自己很活潑的個性。

第 8、9 畫：花，代表她家裡是兩姊妹。

第 10 畫：藍色的花，又在中央最重要的位置，這朵花是爸爸，代表她最喜歡的是爸爸。

第 11 畫：媽媽，紫色的花，在角落，其重要性遠不如爸爸。

　　小朋友所畫的內容，與他的生活經驗與周遭環境息息相關。因為他的年齡小，生活空間有限，所以很好去揣摩其心理。

　　在一般孩子的生活中有哪些元素一定具備呢？當然是自己、媽媽、爸爸、家（房子），這是一個孩子的生活重心。如果他的畫中缺少其中哪一樣，代表他的生活有改善的空間。我們就可以據此給予家長建議。

　　再者，我們可以根據孩子「先畫的代表在他心目中最重要，越後畫的越不重要」的原則來探討。還有畫的位置也是可以作為分析的依據。如果一開始就把自己畫在最角落，代表他在家沒有發言權，平常家裡所有的事情都由別人（在中央位置的人或代表物）主導。

彩畫分析的基本概念

1. 中央最重要的位置，最後才畫

圖中，中央最重要的位置是「鞦韆」，它是編號5，也就是最後才畫的。這樣的孩子在個性上會很「龜毛」。因為不到最後一刻，旁人根本不知道他的主題是什麼。

（1） 他的個性就是一定要人一問再問，到最後沒辦法了，他
才會跟你說答案。

有人問：「可能是孩子根本不知道自己要畫什麼主題，
才會先畫東畫西的。等到最後才知道要畫什麼。」沒錯！
這樣東扯西扯之後才告訴你他在幹嘛、他想啥，有問沒
答。這就是一般人認為的：「你很龜毛。」這是這幅畫
作者男孩的特質。

（2） 前面提到孩子生活中的四個重要元素──「自己」、「爸
爸」、「媽媽」、「家」，缺一不可。鞦韆代表孩子的特質，
也是代表「自己」。而中央是整幅畫最重要的位置，孩
子把鞦韆放在這裡，代表自己是最重要的。「爸爸」、「媽
媽」就是守護在兩旁的小草，可見他得到爸爸媽媽絕對
的寵愛，才會把他們畫得這麼「小咖」。

（3） 其中橘色花是爸爸，粉紅花是媽媽。爸爸先畫，代表他
先想到爸爸，才想到媽媽。所以，爸爸在他的心目中是
排在自己之後的第二位。

2. 太陽

紅色光芒的太陽代表「沒有安全感」

圖中，太陽紅色的光線會傷害皮膚，走到哪裡都有被曬傷的危險。所以，他的生活環境並非是安全的，這也代表他有危機意識。

很可能家長有教過他要「小心壞人，不要被陌生人偷抱走」，也有可能學校老師有教過「不要跟陌生人講話」或受電視內容影響，所以他對陌生人會有戒心。

把太陽畫成紅色的孩子，在人際關係上比較不會主動與人親近。

黃色光芒的太陽代表「溫暖」

黃色是一個柔和的顏色，也是個健康的象徵。所以，他覺得生活得很愉快，就會選用黃色。

這樣的孩子對人會比較主動，也自然地會比較有人緣。因為他內心沒有忌諱，可以隨心所欲地去做他喜歡的事情。

（1）先畫黃色的太陽，即代表在小朋友的心目中，居家與就學環境舒適與安全。簡單地說，就是他的生活很快樂，無憂無慮。雖然太陽的位置在未來區中最邊邊的角落，卻是代表整個環境的氛圍。

（2）「家」是他生活中最重要的，因為第一個想到。

（3）綠色的家是「和平」，紅色屋頂是熱鬧。代表他們家裡很溫暖，全家人開心地過日子。

（4）通常男生只會畫男生，女生只會畫女生。女生畫男生或男生畫女生都會畫得特別醜。這個孩子先畫編號 3 的小男生，所以這一幅畫的作者是男生。

（5）再來是他有一個姊妹，二人相處得很好。若常吵架，就算有姊妹也不會畫她，因為他的心裡沒有她。

（6）再來是畫紅衣服、長頭髮的媽媽，最後是爸爸，所以說媽媽比爸爸重要性多一點點。

3 . 動靜要平衡

通常在圖畫中「會動」的物件有：車子、人、太陽、雲、動物等等，「不會動」的物件有：房子、山、樹、花、鞦韆等等。這二種物件的數量應該相近。

一個活潑好動的孩子，他畫的圖裡面，會動的物件一定比不會動的物件多。越明顯，比例差會越大。如果整幅畫都是會動的，代表他完全靜不下來，生活中只有會動的東西能吸引他的注意，例如車子、飛機、人等等。建議家長帶他去上畫畫課或鋼琴課，最好屁股一坐下來要兩小時才能站起來的課程，這對他的心性會有穩定的作用，將來也才能靜下心來讀書。這個做法，因為跟他的本性衝突，故家長不要期待他會畫得很好或成為畫家，我們的目的只是要平靜他浮動的心而已。

小朋友在畫圖時事先不會詳細計畫怎麼畫，完全是心裡想到什麼畫什麼。有時候不見得自己能把自己的圖解釋清楚。

如圖動靜很平衡。這幅畫裡先畫「家」，代表家庭對她最重要。旁邊的二棵樹代表家中的二個支柱「爸爸」、「媽媽」。她說自己是編號 6 的那一位。這是真的，因為編號 6 比編號 9 的女生先畫，通常先畫的會是自己。

那編號 9 是誰呢？最有可能的是她有一個姊妹，不然就是她有一個好朋友。編號 9 在正中央，代表她比自己重要。個子比自己小，所以還是妹妹。把妹妹擺在心中的第一位，代表爸爸媽媽對孩子的家庭教育很用心，當姊姊的能時時愛護妹妹，陪伴她玩。

4. 不重要的物件

有些物件是孩子在畫畫中可有可無的，它的出現只是想不出來畫什麼好時，就會先把一些不重要的「物件」塗上去。例如：草、路、藍天、雲。

5. 畫太滿

一幅畫如果畫得太密，看的人會喘不過氣來。萬一雲太密，把天空佔滿，就有特殊意義。代表孩子在畫圖當中，不喜歡有空白的地方，所以把天空也塗滿了。

這樣的孩子有完美的性格，凡事要求盡善盡美，無法忍受小小的過失。這就是一般人所說的「畫蛇添足」或「杞人憂天」。他的心思過於細膩，很容易胡思亂想，將來容易被自己的胡思亂想所困擾。

故這類型的人，可以建議家長，讓孩子多接觸藝術。因為藝術這領域剛好需要盡善盡美的個性才會有前途。

6. 悲劇英雄

一開始有談到將圖畫紙左右對摺之後中央就會有一條隱形線，這條隱形線最下方的位置就是畫畫者的「現在區」，經過「最想要的區」，最後到達最上方的「未來區」。

分析繪圖的孩子，他的人生中，要爬過一堆黑色的石頭「**第一次障礙**」，再游過一條河「**第二次障礙**」，再爬過一堆黑石頭「**第三次障礙**」，再爬過高山「**第四次障礙**」，再來是碰到藍天「**第五次障礙**」，最後還要闖過白雲層「**第六次障礙**」。由此可見：關關難過，關關過。

筆者在大學時代，老師說不斷把「**障礙**」擺在自己的前面，這樣的孩子他未來的挫折必然很多。當時心想：這是分析又不是算命，怎麼可能看得出來？後來遇到這類型的人多了，就認同了。

筆者認為這樣的孩子其實很有衝勁，也很有冒險精神。再者，從另外一個角度看，這類型的孩子也有杞人憂天的性格，這樣的選擇等於讓自己成為一個悲劇英雄。

7. 房子的畫法

圖中，房子的「門」上有畫一個「**點**」，這個「**點**」就是開門、關門的把手。這代表門是可以讓人進出的。

房子的「窗戶」有畫上「**十**」字，代表窗戶可以開啟。

這樣的房子，也代表這個孩子可以溝通，不會說了沒用。家長可以盡量利用這個特質教育他。

反之，門沒有畫一個「**點**」，窗也沒有畫上「**十**」字。代表這個孩子不願跟人溝通或溝通也沒用。所有人跟他講的，都只是參考用罷了。要教育他必須很費心力。另外「車子」的分析方法亦同。

8. 彩虹

彩虹代表「夢想」。一般而言，彩虹大都是女生畫的。女生比較浪漫，所以會畫彩虹；男生浪漫的少，所以少畫。

圖中黑色的房子代表神祕，不想讓人知道家裡的事，所以也沒有爸爸、媽媽與自己的代表物件。

綠色象徵和平，所以綠色的屋頂與偏房，說明他們是好人。紅色的太陽會讓環境不安全。綜合以上，這個家庭很重隱私，不喜歡與人互動認識。現實社會中有此現象的人，應該是家境很好的有錢人孩子。另外，「房子」畫得五顏六色也代表對家的「夢想」。

9. 全是卡通

圖中是卡通的神奇寶貝在打鬥，通常這種內容只有男生才會入迷。這樣的內容會跳脫出孩子的生活環境與人生經驗範圍。也就是說這是一幅超現實的畫。

我們可以建議家長：這個孩子沉迷於電視卡通，要注意他是否影響到學校的功課與性格的發展。可能的話，要限制孩子每天看電視的時間，因為電視看得越多，讀書會越困難。

10. 男畫男、女畫女

通常小朋友若沒有受過專業的美術課程訓練，從圖中，會有很明顯的特徵。就是男生只會畫男生，女生也只會畫女生。所以老師可以連名字都不用看，就能確定畫者是男是女。若是女生要畫爸爸，一定畫得跟女生很像，要不就會畫得醜，所以大部分女生要畫男生時，會改用其他物件代替。例如：小鳥、大樹等等。男生畫媽媽亦同。

如圖中，所有的人都是女性，連爸爸也是綁兩條辮子，可以確定是女生所畫。

11. 畫的第一個人物，大部分是「自己」

圖中，先畫的人物是中間偏左的女生，這個就是作畫者本身的自畫像，這個人物還有一個特點就是會畫得比較精緻。隨後第二個人物會比第三個人物精緻，第三個人物會比第四個人物精緻，以此類推。

圖中的女生，最喜歡的是媽媽。因為第二個畫的是女生，而且媽媽的位置在中央。

很多女生通常會偏愛粉紅色，所以第一位女生比第二位女生好的原因在此。

最右邊第三位是弟弟，因為弟弟也穿粉紅色的衣服。

最左邊的是第四畫的才是爸爸。所以，全家人依其心目中的重要性依次為：自己、媽媽、弟弟、爸爸。

12. 畫的物件越多，可分析的也越多

小朋友畫的內容越豐富，可分析的點就更多。例如圖中很單純，能分析的就比一般人少，我們只能看到這個孩子的性格。

（1）第 1 畫框框，第一種心態是，自我防衛心很重。凡事先保護好自己，然後才在安全的範圍內做自己想做的事情。第二種心態是，很在意老師的規範。若是這樣，孩子會很乖巧聽話。第三種心態是，很重視個人隱私，不喜歡人家對他問東問西的，所以需要保護。

（2）框框是彩色的，代表「夢想」。也就是說框框內的東西，是他最想要的。

（3）杯子就是代表他自己。黃色的太陽是溫暖，也就是說他不喜歡與人吵吵鬧鬧。藍色的天空是寧靜的象徵，綠色的把手是和平，可以確定他的個性其實很正面。他只是很重視個人隱私。

不要以為這樣分析已經很多，這只分析到他的個性而已，如果他能畫得更多元，物件更多，能交叉分析的也相對會更多。

13. 畫的顏色越多，可分析的也越多

以圖中的房子為例說明，若沒有顏色，就無法知道家庭的狀況。若是紅色的房子，我們可以猜測得到，平常家裡應該很熱鬧。若是藍色的房子，家裡會很安靜。綠色的房子，家裡很舒適。若是多種顏色就可以寫更多種。所以說，顏色越多，越可以分析得更詳細。

14. 同一人，畫 1 幅跟畫 100 幅分析出來是一樣的

很多學生與家長提出質疑：「我心情好跟心情不好畫出來的內容不見得是一樣的，那分析不就不準了嗎？」也有人說：「我今天跟昨天想的都不一樣，那會有誤差囉？」

其實，不管你心情好不好，儘管你故意畫不同的東西，分析出來的資料，還是會跟你的習慣與心態一模一樣，而且畫的篇幅越多，不同的物件越多，反而可以整合得越詳細。媒體有時報導，調查局明天要對某人「測謊」，受測者也會事先知道。問題是受測者事先準備好說：「我沒殺人。」結果心理狀態並非這樣表達，還是被判讀為「沒通過」所以說，心理學這部分，如果大家心裡想改就可以馬上改變，那心理學就沒有實際存在的價值了。

左上圖是在一場說明會上，一位不服氣的媽媽，硬是模擬了筆者所說的資優生才會畫出來的「多角度著色」來踢館。但是，筆者看的角度是編號 1-7 的

順序。告訴她:她的邏輯是先畫外框,最後畫中央。也就是說,她凡事先從困難的地方做起,希望未來能越來越輕鬆。她這種思維是屬於「先難後易」傳統的思維。

這位媽媽還是不服氣,在彩畫部分,想盡辦法避開筆者所說的各項分析點。之後繳交的左下圖,分析如下:

（1） 粉紅色的色系,一眼就可以判斷是女生所畫。

（2） 先畫家,當然「家庭」對她來說是重中之重。

（3） 門有把手可以進出,窗有十字,代表她是一個講道理又能溝通的人。

（4） 煙囪在排廢氣,代表她的不滿自有一套發洩管道。

（5） 門前的步道很整齊,一看就可以分析出她的個性一定很嚴謹,凡事喜歡按部就班來做,是一個嚴以律己者的性格。這樣的人會很討厭沒計畫、無法溝通或亂七八糟的事物。

（6） 黃色的太陽代表溫暖。也就是說,她對於目前的環境感到安心與滿足,可知她的居家生活環境一定很不錯。

（7） 籬笆,代表她很重視隱私,不喜歡別人深入其生活,所以需要籬笆圍起來。再者,重隱私的人,家境會比一般人好,一般人會比較好客。

（8） 魚池裡有二尾魚跟二棵樹講的是同一件事。會生蘋果的是媽媽,不會生蘋果的是爸爸。就是她跟她老公很恩愛,誰也離不開誰,所以黏在一起。至於為什麼二尾魚不是二個女兒呢?請看下一個說明。

（9） 中左邊有 3 朵花,2 大 1「小」。這才是爸爸媽媽跟 1 個「小」朋友。所以他們家只有一個女兒。

（10） 這個家庭是女性做主的家庭。若是爸爸能做主,媽媽的心態會妥協,不會畫出這麼樣的粉紅房子。

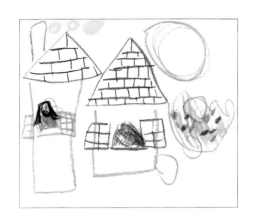

15. 畫二個房子

家庭只有一個，小朋友卻畫了二間房子。小朋友畫圖是憑他的生活經驗累積所畫，若他沒接觸、不熟悉、沒興趣的物件。他是畫不出來的。例如畫恐龍的都是男生，女生很討厭暴力的恐龍，就算知道也不會畫牠。

可知畫二間房子多少跟他的生活經驗有關，例如：現在夫婦二人都工作的很多，很多小朋友是交給祖父母帶大的隔代教養，所以一個家是爸爸媽媽住的，另外一間是祖父母的。當然，現在離婚率也很高，也有可能是爸爸的家跟媽媽的家。

圖中，有二個家。因為沒有編號，所以不知其順序。若中央的房子先畫，代表在窗口的是媽媽，隔壁家窗口較漂亮的是「新媽媽」或「阿嬤」。反之，若最左邊的房子先畫，那結果就是右邊的是「新媽媽」或「阿嬤」。

依據前面說明，一般人畫圖的習慣，先畫的人通常代表自己，也會畫得比較漂亮。由圖中可以發現，左邊的女生比較漂亮，代表他先畫左邊，再畫中央。可知自己的家是在較沒有份量的左邊房子。

這幅畫告訴大家順序是很重要的。先畫的物件，在孩子的心目中最重。若沒有順序，就可能分析錯誤。

16. 心理學不是算命

心理學是看不見的一門學問，有時候難免會有誤差。或者當事人認為不對，否認自己就是筆者所分析的他。其中被批評最多，也是可以確定是筆者錯誤的，首推：子女數不對。

很多家長會得意洋洋地告訴筆者：「我們家有兩個女兒，不是一個女兒。」

筆者就會回答他：「那你們家的兩個女兒一定水火不容。」因為他女兒的心中根本不存在另外那一個姊姊或妹妹。

心理學不是算命，而是去了解孩子心中所想的，不是實際數。

反之，若一個女兒卻分析出有兩個女兒，就有可能她渴望有個妹妹陪她玩或她目前有一個好朋友常膩在一起。如圖中，那二朵花，絕對是兩個姊妹。

17. 家長眼中沒有醜孩子

很多家長拿自己的孩子來做分析，然後說：「我孩子根本不是你分析的那種人與性格。」結果常常是她自己的朋友會在一旁告訴她：「你兒子就是那種人，只是妳當媽媽的看不見而已。」

其實是不是那種性格不是重點，未來該如何引導他修正其想法與作為才是重點。

18. 完美對稱

圖中，是一個六歲小朋友的圖，不要因為它看起來亂七八糟，就覺得想放棄。

注意看，你會發現這張圖的特色是「左右完全對稱」。左上方有二根柱子，右上方也有二根柱子。左下方有樓梯，右下方也有樓梯。中央的地方有紅外線。

這孩子很有平衡感，以藝術領域來說；平衡就是一種美。可知他本身與生俱來就有特殊的美感與設計的潛能。

19. 世界以「他」為中心在旋轉

圖中，是由一個九歲女生所畫。圖中可以看到她在中央最重要的位置，其他物件都圍繞在她的四周。代表她的生活過得很愉快，想要什麼，家長就一定會給她什麼。所以，她心裡認為全世界是因為她而存在。

長大後，有一天發現世界不再為她旋轉，她內心的傷害可能會很大。因此若能給她一些挫折，對她的心理成長會很有幫助。

彩畫的實務分析

CASE#1. 電視兒童／3 歲男生

畫中順序：
4 個卡力（虛構卡通人物）在戰鬥

Case study 案例分析

卡通人物

他的畫很簡單，就是卡通暴力片的翻版。另外，他用了很多顏色，繽紛的顏色可以代表戰鬥的激烈。可惜家長未寫下顏色的順序，不然可以延伸說明。

專注力不夠

所有的色彩都在同一個地方，就無法看清楚他的內容是什麼，代表他還不懂怎麼畫很專注這個戰鬥的力道，進而忽略其他。也就是說，他對於喜歡的事物是會很投入的，若不能吸引他注意的，他就無法持久。

建議

他是個標準的電視兒童，電視在主導他，從他的畫裡發現不到家長對他的教誨。再者，他所畫的物件都是會動的，代表他是一個很活潑的孩子。過度活潑不但會造成家長教導的困難度，也讓他未來勢必無法靜下心來讀書。讓孩子看電視是一種傷害，以下茲將看電視對兒童的兩個影響提供給家長參考：

（1）看電視不用思考也能看得懂，因為電視畫面會不停地切換，看起來會很精彩。當他看書的時候無法像電視一樣不用思考，反而要去想、去組織，還要背誦，想辦法記住。所以，讀書與看電視是極端不同的二件事。電視看太多，書就讀不下去。

（2）電視畫面切換得很快，所有的情節都是把一輩子縮成一小時或幾小時。例如：主角說「我要回家」，一轉身開門出去。接下來的畫面已經換成他走到他家的門口了。這樣觀眾也都習慣了，能夠了解。中間的走路、搭車等等都可以自然消失。但看習慣之後，養成跳躍性思考。所謂「跳躍性思考」就是「答非所問」。當你問他吃飯了沒，他的回答是：「我要出去玩了。」中間這一段跟電視一樣空白。所以，專業學者一直呼籲不要讓小朋友看電視就是這些原因。

CASE#2. 腦筋轉很快／3 歲男生

畫中順序：魚→釣竿要釣魚→路→蛇→釣魚線→小火車→長車箱→線→電燈→圈圈→便便

Case study 案例分析

自我中心

魚，在正中心的位置。通常先畫的角色代表自己。其他的物件都圍在他四周，他心目中整個世界是以他為中心旋轉的。也就是說，家人對他是有求必應，提供給他一切需求。

心思細膩

畫太滿，他的畫幾乎沒有空白的地方，代表他的心思很細膩，想得比一般人多。所謂「事有二面」，從另一個角度去想，他有杞人憂天的性格，這會為自己帶來煩惱。所以，父母可以開導他：朋友對他很重要的。另一方面，家長可以把他的這個特質當作優點來引導，他會很適合設計類、藝術類發展。他的特質就是有很好的想像空間，而且因為年齡小，思想尚未受社會與環境影響，故他能天馬行空不受約束地去越想越多。

自律性佳

他雖然只有三歲，也只能畫線條與圈圈而已，但他畫得多又能全部集中在框框內，以他的年齡是很不容易的事。可知他的自律性很好，不會因為大家都寵他，他就胡鬧或不聽話。

彩畫的實務分析

CASE#3. 安全感不足／3歲男生

畫中順序：溜滑梯→太陽→警察→天空

Case study 案例分析

所有事物都重要

所有的物件都畫在一起，代表每一個對他都同樣重要。

有自己喜愛的遊戲

第 1 畫「黃色的溜滑梯」：代表他最喜歡去的地方是公園。黃色代表快樂、陽光的個性，可知他對溜滑梯很著迷。

討厭炙熱的太陽

第 2 畫「咖啡色太陽」：大部分的人畫太陽都會選擇紅色代表熱，黃太陽代表溫暖，而選擇咖啡色的太陽很少見。所以，它不會是代表熱或溫暖，應該是對太陽的一種「討厭」。如果是這樣的想法，當時在畫這幅畫的時候應該是夏天。臺灣的夏天太陽熱到讓人受不了，所以小朋友會討厭它。

沒有安全感

第 3 畫「紅色的警察」：一般家長常會嚇唬小孩：不乖就叫警察來，把小朋友抓去關起來。所以，紅色的警察在場，代表的是恐懼或陰影。可知現實中他對生活環境沒有安全感。

有壓迫感

第 4 畫「藍色的天空」：藍色的天空有三層意義：第一是空無一物。第二是壓迫感。當把天空塗上藍色的時候，底下的人物就明顯地有壓力存在，像是被重物壓著一樣。第三是寧靜、祥和。這一幅畫中與其他物件對照之下，應該是壓迫感比較貼切。

彩畫的實務分析

CASE#4. 幸福的孩子／3 歲女生

畫中順序：有耳朵的甜甜圈→水壺→三角形→ 2 個四方形→三角形

Case study 案例分析

愛幻想
先畫一個甜甜圈在中央，代表她最喜歡吃甜甜圈。甜甜圈裡有耳朵、眼睛，代表她不但常吃它，還吃出心得來。雖然她年齡太小，無法說出對甜甜圈的感覺，但她在甜甜圈有美麗的幻想，像甜甜圈會長出眼睛與耳朵就是。

幸福的孩子
接下來的水壺、△形、口形等等都圍著甜甜圈。甜甜圈代表她自己，家裡的人就像各種形狀與水壺一樣圍在她身旁。也就是說大人都很疼她，把她當寶貝一樣寵著。就像是全世界都圍繞著她在轉一樣，她是很幸福的。

個性外向
紅色代表熱情活潑。她選用紅色為唯一的顏色，紅色代表熱情與好動，可知她的個性是屬於外向的。

溝通良好
沒有超越框架，代表她是個很好溝通的孩子。對於老師與長輩的規定會去遵守，故她雖然個性活潑外向卻很懂事。這樣的孩子可以透過多溝通就能達到家長的期待。

CASE#5. 固執難溝通／3 歲男生

畫中順序：走樓梯→派大星拿香蕉→

2 架飛機→ 2 次走樓梯→娃娃臉→貓咪

⠂⠂⠂⠂ Case study 案例分析

具有挑戰性

先畫中央的位置是走樓梯，代表他平常喜歡走路，尤其是樓梯會越走越高，對他有吸引力。派大星拿香蕉，代表他自己，因為自己喜歡走樓梯，所以派大星也在走樓梯。

個性外向

所有的物件都是「動的」，即使只是樓梯，在他心裡想的是「走」。可知這個孩子一定很外向。

少思考

二架飛機，是指爸爸、媽媽。自己或代表物不在中央，代表平常家長都幫他做好好的，並沒有去跟他溝通過，所以他不會有什麼想法。平常的回答就是「好呀」、「對呀」、「可以呀」、「不要」、「不好」、「不知道」等不須經過腦筋思考的直接答案。

建議多帶孩子參與戶外活動

都是家裡的物件，他的生活環境範圍幾乎只限家裡，平常很少帶他出門走走，所以他對外界的事物完全沒有概念。其實孩子的潛能黃金期在七歲之前，而且依據「潛能遞減」原則，他若沒有適時地見識到他該見識的東西，與其他孩子相差太大的話，是不好的。故鼓勵家長多帶孩子出門去走走，並介紹他各式各樣的環境與看法。

彩畫的實務分析

CASE#6. 邏輯強／3 歲男生

畫中順序：魚→船→釣魚竿→岩石→

魚勾→海→馬

▷ ▷ ▷ Case study 案例分析

有故事性的畫

他先畫魚在目前區。通常先畫的角色代表自己，牠在海中快樂地游著。第二，接著來了一艘船帶著釣魚竿想釣牠。第三，他又畫了一塊岩石保護魚。第四，釣鉤在等待。第五有一匹馬在旁觀看著。這是很有想像力的作品，不像大部分的人只是把他心裡想的畫出來，他描述的是一個故事。可知這個孩子有藝術家的天份，他擁有天馬行空的創作力。

作品中隱含著危機意識

這幅畫的魚是處在危險的環境之中，代表他的生活中可能家長曾告誡他「不可以給陌生人抱抱」之類的警告，所以他內心裡有危機意識。

活潑外向

黃色的魚，黃色代表他的個性很開朗。一個開朗的人必定是很活潑外向的。

矛與盾

他的順序中，魚與船是對立的，釣魚竿與岩石也是對立的，岩石與魚鉤還是對立的，海與路地的馬還是對立的。可知他的邏輯思考中有「一物剋一物」的概念。建立一個東西卻又立即推翻它，反覆進行，代表這個孩子腦筋想得很細，是個動腦筋的人才。

彩畫的實務分析

CASE#7. 耐心不足／4 歲男生

畫中順序：溜溜球→海綿寶寶→亂畫

一通

Case study 案例分析

溜溜球

只是代表他當時那段時間正注意到溜溜球，他很喜歡而已。

電視兒童

海綿寶寶，通常畫的第一個人物會是自己。以此原則，這個海綿寶寶是代表他自己。這也說明他是個電視兒童。因為畫裡應該要有的生活基本要素：爸媽、家、自己，都沒有出現。只有用電視裡的海綿寶寶勉強來代表自己，故說明他從電視學到的比爸爸媽媽給的還多。

耐心不足

亂畫一通，只畫二個物件就無法再想到要畫什麼，開始亂塗亂畫。代表這個孩子耐心不足，做事會虎頭蛇尾。

遵守規範

沒有塗出框框外，他有塗出一點點，但以四歲的年齡來說已經很好了。不似故意塗出的，所以可以判斷他對於家長或老師的規範能遵守，是一個可以溝通的孩子。

CASE#8. 富有愛心／4 歲女生

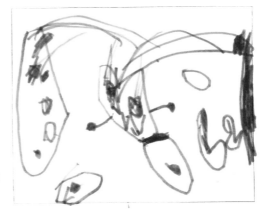

畫中順序： 愛心→按鈕→2 瓶可樂→綁髮夾→耳環→長髮的按鈕冰塊→壞心人



彩畫的實務分析

CASE#9. 固執難溝通／4歲男生

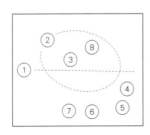

畫中順序：分割線→大石頭→4顆小石頭→腳→眼睛

⠂⠂⠂ Case study 案例分析

個性謹慎且固執

（1）分割一半，小心謹慎的做法。把圖先切割一半，讓自己可以更清楚範圍大小，再進行作畫。

（2）石頭代表固執，有眼睛沒嘴巴。他的個性相對地會比較固執。

加強親子關係

這大石頭可能代表他自己，有腳有眼睛。這麼大的石頭幾乎佔據整幅圖，代表他心中只有自己，忽略了家庭、爸爸、媽媽在他的生活當中應有的一席之地。建議家長要多做親子活動來彌補。

受到媽媽影響較深

粉紅色是純女性的顏色，但他畫的內容卻是硬邦邦的石頭，二者相牴觸。不過，不能解釋他有女性化的個性，應該是說他都是跟媽媽在一起的時間比較多，有受到媽媽的行為影響。

彩畫的實務分析

CASE#10.生活中只有吃／4 歲男生

畫中順序：大正方形→炒麵→胡椒粉

→醬油

Case study 案例分析

個性穩定且自律

（1）他選擇的顏色是藍色。藍色代表的意義是寧靜，因此他的個性很穩定。

（2）在著色過程中，能依規定不塗出框框之外，代表他對於社會、學校或家裡的規定能遵守，不會逾越，懂得自律。

沒有邏輯組織能力

這幅畫的物件：正方形、炒麵、胡椒粉、醬油，無法完整地湊在一起成一幅畫。可知他目前沒有邏輯組織的能力。

尚未建立線性邏輯

沒有「由左至右，由上而下」概念，因此判斷他尚未就讀幼稚園或就讀未滿半年。

* PART *

彩畫的實務分析

CASE#11. 生活中只有吃／4 歲女生

看懂孩子在想什麼！100 幅兒童繪畫的心理祕密

畫中順序： 2 個太陽→大香腸→好吃的香腸→ 4 個小香腸→很多很多小香腸

⠂⠂⠂ Case study 案例分析

性格女性化

粉紅色是純女性化的顏色,一般的男生不會選擇這個顏色。通常這樣的女生會很有女人味,喜歡穿裙子,個性撒嬌等。

自律性與堅持度很好

(1) 她在著色的過程中,沒有塗出框框之外,代表她對於社會、學校、家裡或媽媽的規定能遵守。可知她的自律性不錯,平常是個很好教的孩子。

(2) 她的顏色分布還算均勻,所以她做事的態度不會三分鐘熱度。這也代表她的堅持度很高,將來在讀書與做事方面都有好的影響。

媽媽自行教導得早

她的編號連線,發現是符合「由左而右,由上而下」的習慣。雖然她只有四歲,但要符合這樣的習慣至少要有一年半載的時間,才能有這樣的模式。可以判斷出她媽媽在兩三歲左右就開始自己教育或至少就讀幼稚園有半年以上。

有特別喜愛的東西

她的內容主題幾乎都是香腸。除了她最近有跟賣香腸的接觸以外,她一定很喜歡吃香腸,所以才會念念不忘。

親子關係須加強

理論篇中提到彩畫的四個重要元素:自己、爸爸、媽媽、家庭,是她的生活重心。可是,她的畫中並沒有這些,建議家長平常與她互動時,除了常常抱她、親她,常常對她說「我愛你」,讓她的潛意識記住爸爸與媽媽。

彩畫的實務分析

CASE#12. 愛幻想／4歲女生

畫中順序：人→花＞氣球→蛋糕→氣球
→美人魚→蛋糕

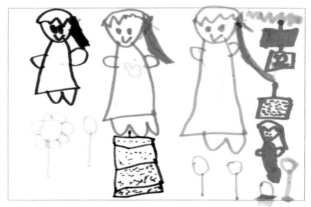

> > > Case study 案例分析

學有所成

他的畫：1 → 2 → 3 → 4 → 5 → 6 → 7 → 8 → 9 → 10，可以看出有一般「由左至右，由上而下」的習慣，代表她在學校所學的知識是有影響到她的，也是學有所成的證明。

堅持到底

先畫三個女生，通常最先畫的人代表「自己」，所以第一畫的人會比第二個人精緻、漂亮，第二個人會比第三個人精緻、漂亮，以此類推下去。但這幅畫違背這個常態，每個人都一模一樣，這代表她做人很公平、公正，凡事一絲不苟。從另外一個角度來看，則是她有很強的堅持度，再困難的事，她都會堅持到底做完為止。

媽媽是和氣的人

根據理論說明，孩子最重要的四個元素，因此可以判斷出第二、三個女人代表爸爸媽媽，粉紅色的媽媽先畫，代表媽媽在她的心目中最重要。媽媽的胸口有一顆愛心，代表媽媽是個很和氣、溫柔的人，平常絕不會對小朋友兇巴巴的。
第三畫的爸爸也是女生的造型，這是因為很多男人只會畫男生，而女生只會畫女生的關係。與性別無關！

有夢想

花、氣球、蛋糕，這些物件圍繞在她們四周，代表她的「夢想」。因為這些東西都是孩子的最愛，所以她希望擁有這些東西。

喜歡打扮

粉紅色的美人魚，粉紅色是純女性的顏色，美人魚也是女人很崇拜的人物。喜歡這個角色，代表她認同這個角色，也喜歡這個角色，希望能跟牠一樣。她平常應該會喜歡穿裙子、注意自己的裝扮。

CASE#13. 很火大／4 歲男生

畫中順序：草原→火蛋→打雷→一把火

Case study 案例分析

容易生氣

火蛋在中央。畫中的主角是一顆火蛋在中央。因為沒有人物，所以先畫的代表物件會是自己。這個火蛋能燃燒草原，又全是紅色系。由以上判斷，這個孩子平常很容易生氣。

不喜歡爸媽管教

「打雷」與「1 把火」，代表爸爸、媽媽常管教他要這樣、要那樣。對他來說是有點吵與生氣。

可以溝通

他的畫沒有塗出框框外，代表他是可以透過溝通來教育的。

心思細膩

畫太滿也太平均，他的心思很細膩，非得把事情做到最完美為止。一幅畫本來就不能畫太滿，有杞人憂天性格的人總會覺得哪裡可再多一筆，再補一筆，最後全滿，就跟他現在的圖一樣。這樣的人適合以藝術或設計發揮所長。

彩畫的實務分析

CASE#14. 天上的小孩／5 歲男生

畫中順序：鳥→鯊魚→人

Case study 案例分析

畫者是男生

前面理論篇談到「男只會畫男，女只會畫女」。圖中的孩子一看是個男生，再看他畫的會咬人的鯊魚，這麼有暴力性就可以輔助判斷出畫者是個男生。

腦袋邏輯尚未建立

第一種看法：這是一張沒整體概念的圖，內容三個物件都是獨立的。否則，鳥在上方飛，小孩應該在下方，走才符合邏輯。所以說這樣的圖代表他的邏輯性尚未建立。也就是說，他雖然已經滿五歲了，可能進幼稚園的時間並沒有我們想像的長。

第二種看法：如果這是一張完整的圖，河在中央，對岸有小朋友，這邊岸上有鳥在飛，這也是有可能的。那他一開始就畫河流把圖切成一半，內有鯊魚讓上下無法相逢，就成為一種人格特質。

到底該判斷成第一種或第二種呢？這時候，就要拿他的著色出來對照就很清楚明白了。所以說二張圖缺一不可，一張圖有時候物件太少，無法明確地分析出來。

外向好動

（1）四個物件（鯊魚、河水、人、鳥）都是會動的，沒有達到「動靜平衡」。說明這個孩子非常好動，因為只有會動的東西會吸引到他，不會動的東西他完全沒興趣。

（2）除了以上的說明可以判斷他很活潑之外，再看小孩穿的黃色的衣服，在理論篇裡有說明黃色代表健康與熱情。黑色的鯊魚代表神祕與暴力，紅色的鳥代表憤怒或活力。可知這個男孩的個性一定是外向的。

幸福成長

圖中三個物件都開口笑：小朋友很開心，鯊魚也用黑筆多畫個開心的嘴巴，鳥也是。代表他的生活中，平常家長都沒有約束他，隨他玩或鬧，所以他沒有壓力。

彩畫的實務分析

CASE#15.標準圖／6歲女生

畫中順序：雲→太陽→草地→房子→小

孩→花→草→鳥

Case study 案例分析

畫者是女生，性格女性化

（1）圖中的孩子一看是個女生，所以作畫者一定是女生。

（2）編號 5 是一位女生，通常第一個人物代表自己，所以這個女生就是她自己。再者，孩子一般會畫出自己的特徵，例如畫中的女生有辮子，現實中的小女生一定也有辮子。

生活環境安全

編號 1 ～ 3 是太陽、雲、草地，這些都是屬於自然環境。黃色的太陽是溫暖，所以代表她的生活環境是很舒適的。

家庭最重要且和諧幸福

（1）編號 4 是一間房子在中央，代表家庭在她的心目中是最重要的，才會畫在「最重要的區域」。可知她是個愛家的女生。

（2）房子的紅色（女生自在）的外框包含著黃色（健康）的窗戶與藍色（寧靜）的門，代表這個家庭是和諧快樂的。

個性很好溝通

房子的門有畫一個點，這個點就是把手，可以讓人進出。窗戶有畫上「十」字，代表可以開啟。這樣的房子，另外一層意義也是代表這個孩子好溝通。

與爸爸較少相處

編號 6 是一朵花，這朵花是媽媽。編號 8 是一隻外飛的鳥，象徵爸爸每天要到外面去工作，很少陪她一起玩。

這幅畫具備了最基本的元素

這幅畫是最符合基本條件的畫：自己、爸爸、媽媽、家庭，是最標準的成長空間。

彩畫的實務分析

CASE#16.自主性強／6歲女生

畫中順序：美人魚→雲→指甲油

Case study 案例分析

愛漂亮

美人魚，通常小朋友畫的第一個人物會是自己的代表，美人魚代表的是漂亮，所以喜歡美人魚的孩子也會愛漂亮。

快樂健康

黃色的美人魚，黃色是溫暖與健康的顏色，所以這個美人魚是很快樂健康的，就跟她的感覺一樣。

杞人憂天

頭頂上有五朵雲，中央的雲剛好會碰到中央對摺的隱形線。代表這雲是她的障礙物。沒有人會喜歡自己的未來會碰到任何問題或困難，把雲畫在正上方就變成她有杞人憂天的想法，這種想法會是自己困擾自己的障礙。

個性很好溝通

房子的門有畫一個點，這個點就是把手，可以讓人進出。窗戶有畫上「十」字，代表可以開啟。這樣的房子，另外一層意義也是代表這個孩子好溝通。

有主見

美人魚佔用了大部分的版面，代表她有自己的想法，一切會以自己想的為主，可以說是一個有主見的孩子。另外一種說法是，她很自私，凡事只想到自己。

彩畫的實務分析

CASE#17. 雄心壯志／6 歲男生

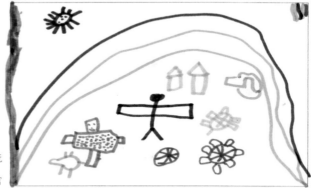

畫中順序：彩虹→太陽→人→大炮（玩具）→球（玩具）→烏龜→房子→迷宮→雲

Case study 案例分析

雄心壯志

先畫彩虹，彩虹代表的是夢想。他把夢想當成是第一要物，也說明了他有雄心壯志。

安全的生活環境

咖啡色的太陽，若是紅色的太陽代表的是炎熱，會曬傷人，也代表他對環境的不安全感。但他選用的是咖啡色的太陽，代表一個安全的生活環境。

有自我觀念

一個人站在最中央打開雙手，通常最先畫的人是代表「自己」，所以第一畫的人會比第二個人精緻、漂亮，第二個人會比第三個人精緻、漂亮，以此類推下去。站在中央這個人就是他自己。因為自己站在最重要的位置，所以他是個很有「自我」觀念的孩子，凡事有他自己的想法。更重要的是他有夢想！

喜歡媽媽

二隻烏龜，依理論：孩子的生活環境中，最重要的元素有四樣：「自己」、「爸爸」、「媽媽」、「家」。這二隻烏龜代表的是爸爸、媽媽。媽媽先畫，所以媽媽的重要性比爸爸高一點。

須加強溝通

房子沒有門與窗戶可以進出，代表這個房子是很獨立的，也就是說他的個性很拗，較難溝通。小朋友大都只會畫一個房子，他卻畫了二個房子。很可能他平常除了與爸爸媽媽住之外，還常去另外一個家，例如阿公家、阿姨家等等。

聰明的孩子

迷宮代表智慧。一個喜歡迷宮的人，代表他喜歡動腦筋去思考事情與解決問題。這也說明了他是個很聰明的孩子。

以他為中心旋轉

一個受盡父母寵物的孩子，總認為世界是他一個人的，全部的人事物都圍繞在他四周。圖中的他就是被其他的物件所包圍，代表爸爸媽媽對他非常好。

CASE#18.富裕家庭／7歲女生

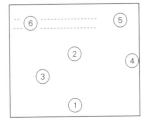

畫中順序：草地→電風扇→2人→太陽
→3色天空

 # Case study 案例分析

沒有想法

先畫草地，代表她一開始還沒有想到要畫什麼內容。畫天空也是同樣的情形，這都不是一個可作為「主題」物質關係。

家境經濟優渥

在中央畫一臺大電風扇，表象地說是現實的生活中天氣很熱，散熱或避熱的想法蓋過她其他的思維。但從另外一個層面來看，臺灣的夏天本來就很熱，這是生活中的一部分。況且她還是臺灣出生的小孩還會怕熱？若是真的怕熱到這種地步，第一種是生活環境不好，說不定住的還是鐵皮屋，所以會讓人真的受不了。第二種是環境不錯，整天都躲在冷氣房裡，只要一出門就會感受到熱氣襲來。今天家長既然能花錢讓她來上課，代表她是屬於第二種。所以，可以從她滿腦子都想要吹涼就可判斷她的家庭環境很不錯。

在意身材

二位小朋友正在吹風，先畫的通常是指自己，代表她心中的渴望。若是春季或秋季畫這圖，代表她身材過胖怕熱，這就需要去參加減重班。

無防人之心

接著畫黃太陽，黃色代表環境溫和不傷人，紅色太陽則會。代表她周遭的環境是安全的，相對地她無防人之心。

容易胡思亂想

未來區的三色天空，橫擺在上方就像三根柱子壓迫著底下的人，代表她隨時都給自己壓力或有外來的壓力。這也跟心思細膩有關，一個心思過於細膩的人會想東想西，故會給自己帶來壓力與煩惱。

彩畫的實務分析

CASE#19. 宅男／7歲男生

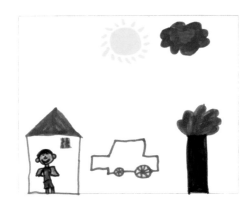

畫中順序：太陽→雲→家→人→車→樹

做事專心投入

黃色太陽代表溫暖的氣候與環境安全，不會曬黑或曬傷人。但太陽在正中央，表示他對一件事情會很專心投入，就像是一個目標一樣去完成它。

滿意生活環境

藍雲，這代表寧靜與祥和，也是對環境的一種滿意度。

需要加強溝通

房子代表家是他心目中最重要的。位置在旁邊，所以也不是他的目標。房子有窗戶可以溝通，但沒有門，表示他溝通是單方面的，你說他的話，他會聽得到，但不見得會理你。

個性內向

車子，在正中央現在區，代表他的心是驛動的，像一部車子想跑。紅色的車代表熱情，沒門與窗都代表溝通不好。原則上別人的建議對他都不會聽。基於 3、4 的共通點，分析出他的個性是屬於內向的。

喜歡爸爸

大樹通常是爸爸的代表物，也就是說他很喜歡黏爸爸。

彩畫的實務分析

CASE#20. 沒有自我／7歲男生

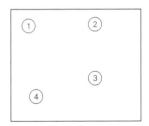

畫中順序：太陽→雲→樹→蟲

Case study 案例分析

叛逆性強

沒有塗顏色，無法從色彩學去分析他那部分的潛意識。堅持畫圖不塗顏色，不是怪異，是叛逆性。

沒有個性

中央位置是空的，沒有主要的「物件」，表示他沒有個性，這樣的人行事低調，深怕跟別人不一樣，會被貼上標籤。所以，他無法在正中央畫出單獨一個代表性的「物件」來代表他。因為不敢表達自己，說明他的個性應該是內向的。

個性龜毛

五隻蟲，有可能是家庭中有五個人。他的個性會有點龜毛，因為他先從不重要的位置先畫，不畫到最後，別人猜不透他到底想畫的主題是什麼，連代表性的蟲都不畫在中央。

杞人憂天

隱形線不斷遇到障礙，未來會遇到很多的挫折，因為由隱形線往上延伸會碰到雲。雲的位置剛好就在中央的位置等他。用一種比較科學的說法就是：他把森林擺在他的前面，這是第一重障礙物。接著還會遇到雲，這是第二重障礙物。在現實社會中，想太多的人就像是杞人憂天一樣，喜歡拿雞毛蒜皮的小事來困擾自己，這樣的人在個性上會比較容易作繭自縛。

建議

不妨讓他去學跳舞、戲劇或跆拳道等能大吼大叫發洩壓力的課程，會有幫助。

彩畫的實務分析

CASE#21. 沒有個性／與 CASE#20. 同一位

畫中順序：大舞臺→椅子→出口

 # Case study 案例分析

內向性格

不喜歡用顏色，所有的物件都是一群群，沒有單獨性。代表他喜歡把自己融入到團體裡，成為團體的一份子。這樣的心態，通常不敢有異於常人的舉動，也不敢有任何自己的想法。也害怕太突出會被注意或被取笑。因此這是一個內向性格的男生。

空想

舞臺佔據了一半，卻是大幕關閉的狀態。代表他對未來沒有期待，也不敢有夢想。但實際上他的未來區又是以舞臺為藍圖，代表他對自己沒有自信心。縱然有夢也只敢空想，不會動手去爭取。

人際關係須加強

椅子空無一人，人去樓空代表孤單與寂寞。他的生活或許有朋友，但知心的朋友應該還沒有遇到，故縱使座位很多，其實沒有人來坐。這也說明他人際關係不好。值得努力去開擴自己的人脈。

逃離目前困境

出口在最靠近畫者的位置，代表他現在最想逃離目前的困境。也許在他的生活中都不快樂，所以想換環境。這是家長值得注意的情形！

彩畫的實務分析

CASE#22. 不會動腦筋／7 歲男生

畫中順序：草地→太陽→雲→房子→花

Case study 案例分析

中央空無一物

代表他在畫圖的過程中，都沒有任何的想法。因為不知道自己要畫什麼，所以從草地畫起。草地畫好了，還是沒想到草地上該有什麼東西，於是在最上方的角落畫太陽。太陽畫好了，地上還是沒想到要畫什麼，這時候有從太陽聯想到「雲」，所以又畫雲。其實已經畫好的這些物件，都是屬於「空無一物」。接下來才想到畫「房子」，房子雖然有意義，但在最角落，故代表其實那也不是重點，只是連結下來的物件。最後想到「花」，是屬於女生的代表物，也不是他自己「男生」的代表物，所以畫在一旁。整幅畫只能說：他完全沒有任何想法與創意。

生活空間有安全感

（1）黃色的太陽是代表溫暖的氣候，不會曬黑或曬傷人的，他的生活空間是安全的。

（2）藍色的雲是生活空間寧靜的象徵。

畫房子

代表家是他心目中最重要的。但沒有窗戶可以溝通，門也很小，表示他是不容易溝通的，家長或老師跟他溝通，他會聽得到，但不見得會理你。

比較喜歡媽媽

花代表媽媽在他的心裡最重要。通常男生會比較喜歡媽媽，女生會喜歡爸爸。這個孩子不大會動腦筋思考，在學校的智能成績也必然不在前半段。若是這樣可以留意他的其他才能，或許體育類、工藝類是強項。

PART

彩畫的實務分析

CASE#23. 想太多／8 歲男生

畫中順序：迷宮

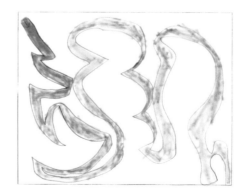

 # Case study 案例分析

比較喜歡媽媽

粉紅色是一種純女性的代表，他是男生卻只用單一的粉紅色來作畫，代表他平常會黏住比他大的女生，這有可能是媽媽或姊姊。

心思細膩

他只畫一個迷宮，彎彎曲曲錯綜複雜，代表他的心思很細膩，這也有可能受到女生的影響。因為女生的心理比較細膩，男生普遍比較粗枝大葉型。

個性固執

只畫單一顏色，代表他的固執，說明需要很費心去跟他溝通。

滿腦都在轉來轉去

迷宮佔滿整個畫面，代表在他未來的人生中一定會遇到比一般人多的挫折。用另一種比較科學的說法就是：在現實社會中，想太多的人就像是杞人憂天一樣，比較容易做繭自縛。

彩畫的實務分析

CASE#24. 活潑好動／8 歲男生

畫中順序：未註明

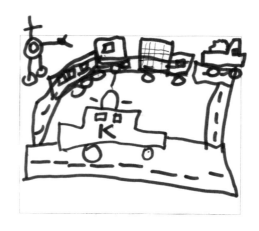

Case study 案例分析

性格固執

他只選一種藍色來畫圖，代表他很固執。從好的一面來看，固執也是堅持。若他的堅持能用在讀書或擇善固執方面就是很好的。

警車沒車門，人無法進出，這代表他很難溝通。這個情形跟他的個性有關，也符合他固執的個性。

個性活潑

畫中的物件（警車、火車、直昇機）都是會移動的，這是因為平常會動的東西才會吸引他的注意，所以他的個性會很活潑。

有自律性

他沒有畫出框框外，代表他的活潑是可以管制的。建議家長平常一定要多與他溝通，讓他能往正面的方向走。

加強親子關係

畫由心生，他的畫中沒有爸爸、媽媽、家庭，代表這層關係須加強。不管是帶他出去走走或討論功課，都要讓他有感受到你們很愛他的。當他感受到你們的付出，他的心裡也同樣會建立相等的地位。

CASE#25. 好奇心旺盛／8歲男生

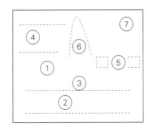

畫中順序：飛機→跑道→天空→太陽

Case study 案例分析

畫者是男生
圖中的孩子一看是個男生，所以作畫者一定是男生。

個性外向
整張圖的主角就在飛機，所以這架飛機代表他自己。一般人對飛機的認知可以到很多的國家，看很多不同的風俗民情。小朋友也是如此！這架飛機是黃色的，也代表他很活潑健康。飛機有整排的輪子，代表他奔放的心，很難留著他。

溝通需要方法
窗戶很多，可以看外面的世界。可惜是帷幕式的，無法跟外界溝通。它的門有把手是可以進出的。二者組合就是他是可以溝通，但他不見得會認同別人的觀點。

隱形的翅膀
當時老師問：「為什麼你的飛機沒有翅膀？」他終於注意到，故可以看到他很隨便地補上一對。他的想法應該是：「我有很多腳就可以跑了，翅膀其實是可以不要的。」所以隨便補上去，讓它看起來正常一點。

好奇心旺盛
代表他對於老師的規範不在意。這樣的反應也代表管教上的困難度，因為他全心全意對外界有很多的好奇心，什麼都約束不了他的心。

以好奇心引導他走向正面，他才能發揮與生俱來的特長。也許下一個愛迪生就是他，也可能是下一個探險家。

彩畫的實務分析

CASE#26. 有獨立見解／8 歲男生

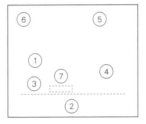

畫中順序：天牛→草→石頭→天牛→雲→

太陽→果凍

Case study 案例分析

自我意識強烈

他的畫超出框框外很多，明顯地看出他是刻意的，代表他個人不在乎老師的規定，自我的意識很強烈。這有二種可能：一是心裡不在乎長輩的教導。如果是這樣的話，他會是班上的頭痛人物。二是有個人獨特的見解。他有他自己一套的想法，比較不在乎別人是否喜歡。這類型的人會比較有主見。這幅畫中，其實是有主題的，並非亂塗亂畫。可知他應該是屬於第二種類型。

有正義感

先畫「咖啡色的天牛」，代表他自己，力抗比他大很多的黑天牛。這樣的心態會是他比較有正義感，不畏強權敢挺身對抗。

生活環境安全

綠色的草，是代表柔軟與安全。另外一種心態是，畫草並沒有想法，只是延伸出來的累贅物件。代表他當時沒有其他東西可想，所以先畫草地。
藍色的雲是寧靜的象徵。
黃色的太陽是代表溫暖的氣候，不會曬黑或曬傷人的。

受電視影響很深

石頭代表天牛的玩物。從第 1 畫到這裡第 3 畫都是延伸畫法，他對於整幅畫還沒有明確的主題。黑天牛是咖啡色天牛的敵人，二者準備打架。通常男生會比較喜歡暴力，這是因為電視看太多的關係。故建議讓他少看電視。因為電視看越多，書越難看下去。很多家長都認為：「我的孩子其實也不是完全靜不下來，他看電視的時候就很專注，連吃飯都可以不要吃。」其實很多人都誤解了，現將「看電影」與「讀書」來做說明：電視節目的製作，每個畫面都是經過剪輯而成最精彩的部分，當小朋友看電視時，腦筋不用思考就可以知道電視中每個角色的心裡在想什麼。然而看書的時候卻要不斷地記住內容，還要想說為什麼，所以二者是極端相反的。「電視看越多，書就越讀不下去」的道理在這裡。

活潑好動

動靜物件不均，這幅畫裡面的物件都是會動的，代表他的活潑好動個性。

彩畫的實務分析

CASE#27. 愛慕同學／8歲女生

畫中順序：太陽→雲→女生→男生

▷ ▷ ▷ Case study 案例分析

太陽

在未來區靠邊邊的太陽，代表它一點也不重要。黃色代表溫暖不傷人。

杞人憂天

雲擋住中央虛線的部分，代表她會有杞人憂天的性格。

個性女性化

通常第一畫的人物是代表自己。她穿裙子是代表她有女生特殊的性格，平常不會有中性穿著的打扮。

有喜歡的對象

男生可能是她最好的朋友或哥哥、弟弟。如果她有哥哥或弟弟的話，那他們的感情會很好，不像一般人會吵架。若是同學，表示她很喜歡他。

CASE#28. **按部就班**／8 歲男生

畫中順序：分割區塊→鳥

░ ░ ░ Case study 案例分析

按部就班

分割區塊代表他做事很有規律,懂得按部就班,一步一步來完成。

有自信

鳥代表他自己。皇冠加身代表他很驕傲,對自己很自負,有可能是在某方面讓他很自豪。

個性外向

(1)紅色鳥的身體代表他一顆熾熱的心,故屬於外向。

(2)他的畫中都是會動的物件,所以更確定他的行為是很活潑的。

有喜歡的對象

男生可能是她最好的朋友或哥哥、弟弟。如果他有哥哥或弟弟的話,那他們的感情會很好,不像一般人會吵架。若是同學,表示他很喜歡他。

自己很微小

把自己畫在左上角最不重要的位置可能代表他不善於人際,在同儕中對事情的看法大都是盲從或不表示意見。

需加強毅力

未畫完,原本規劃要畫四個物件,畫到二個就放棄了,代表他做事虎頭蛇尾,沒毅力。

彩畫的實務分析

CASE#29. 被壓抑欲脫困／8 歲女生

畫中順序：犀牛→草→柵欄→太陽

Case study 案例分析

心境受困

（1）圖中有故事性，一隻犀牛衝破柵欄要吃草。代表她現在的心境是受困的、有挫折感的，很希望能突破柵欄衝出來做她想做的事。至於是什麼事，就要靠家長去觀察或溝通。

（2）紅色的柵欄，代表她的環境被強敵所圍困，紅色代表劇烈、須流血似地才能脫困。

期許自己

（1）女生會以笨重的犀牛來代表自己，笨重不代表她的體重，而是對能量的一種期望。唯有像犀牛這麼壯大的動物，才有能力解決。

（2）紅犀牛不在主要位置上，代表她對自己沒有足夠的信心。若有信心會把犀牛擺在中央，去衝破柵欄。

建議家長花心思了解孩子的困境

（1）黑色的犀牛，黑色代表神祕，所以說她很重視自己的隱私，不想讓別人知道她的事情。因此第 1 點所說的「溝通」就不適用，只剩「觀察」、「關心」可以試探。

（2）犀牛的方向對著自己，畫圖者的位置在下方。通常犀牛應該是向上方衝出去，代表他有股衝勁或能量掌控與主導他的未來。他的犀牛卻是向自己衝過來，對自己來說就是一種傷害，只是不知道傷害的時間、原因，這是值得家長去關心的。

CASE#30. 溫柔愛家／8 歲女生

畫中順序：未註明

Case study 案例分析

分析有限

她的畫太簡單，又沒依老師要求寫下順序，故分析有限。

愛家的女孩

房子在中央，代表她的心目中，家庭是她的生活重心。門有門把可以開啟進出，代表她很好溝通。

與爸爸較親密

樹通常是代表爸爸，屬於粗獷型，肚子微凸說明她跟爸爸比較親密。

溫暖的女孩

黃色的太陽位置在正中央，代表對未來的期許或目標。黃色太陽本來就屬於溫柔不會曬傷別人，她的生活空間是安全的。以上二者，說明她是個很溫暖的女生。

彩畫的實務分析

CASE＃31. 深思熟慮／9 歲女生

畫中順序：家→花→山→太陽→河流與
魚池

Case study 案例分析

和諧的家庭生活

先畫家在中央的位置，代表家對她來說是最重要的。房子畫紅色的，指的是家裡平常很熱鬧，但非吵吵鬧鬧或鬧家庭革命。這個家窗戶有畫十字、門有畫一點當把手供進出，說明這一家人可以靠溝通來互相了解。

與媽媽親近

花代表她自己與另外一個女生很親密，也許是同學或媽媽。

心思細膩

群山是指障礙，這圖的障礙順序是草、房子、河流、山，樣樣都橫躺在自己的面前。若要走向遙遠的未來區，就會有不同的障礙阻撓。這代表她的腦筋想得很仔細，就像杞人憂天一樣，將會成為障礙自己規劃事務的因素。

有危機感

紅太陽會曬傷人，代表她對生活環境有危機意識。故她的個性不見得會與陌生人講話，這跟家長平常教育她別相信陌生人有關。

有一個兄弟

水池是封閉的，有魚。應該是另有兄弟，用魚來代表他。

彩畫的實務分析

CASE#32. 活潑外向／9歲女生

畫中順序：太陽→海→草→房與花

Case study 案例分析

按部就班

分割四等份，表示她做事情是有規劃與計算的。通常這樣的人很理性，凡事都講求懂得按部就班，一步一步來完成。相對地自律性也較高。

生活環境安全

（1）黃色太陽代表溫暖的氣候，不會曬黑或曬傷人的。也就是她覺得生活環境很安全。

（2）草地代表空無一物，但黃色是健康與陽光的個性。

杞人憂天的性格

大海橫阻於前，代表她有杞人憂天的性格。很多事情她會想得很細膩，有可能會造成她自己的困擾。

個性好溝通

家代表她心目中是最重要的。家裡的門有把手可以進出，代表可以溝通，說明她的個性是很好溝通的。

獨生女

一朵花是她自己的代表物。通常越處困境的孩子越在乎家人，因為孩子只有家人，每個家人都很重要。而越受寵的孩子，要什麼有什麼，對於家人的重視程度反而會較弱。故判斷她是獨生女，因為她沒畫爸爸媽媽的代表物。

彩畫的實務分析

CASE#33. 別人比自己重要／9 歲女生

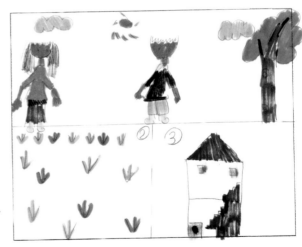

畫中順序：女生→男生→雲→太陽→樹→
草→家

Case study 案例分析

自律性相當高

她的畫分割成三個部分，表示她是有規劃與計算的。通常這樣的人比較理性，凡事都講求懂得按部就班，一步一步來完成。相對地自律性也較高。

別人比較重要

第一圖裡，她把自己放在邊邊不重要的位置，暗示中央的男生是她最在乎的。 這個男生可能是她的同學或弟弟。

環境良好

（1）橘色的太陽代表溫暖不會曬傷人，所以這是個溫和的氣候。

（2）二朵藍色的雲，寧靜與祥和的象徵，也就是她處在的環境很好。

（3）綠色的樹是和平的象徵。

草地代表空無一物

草地是無意義的，所以代表她當時還不知道要畫什麼。

與家人溝通良好

代表她心目中「家」是重要的。家裡的門有把手可以進出，代表可以溝通，這說明她的個性是可以溝通的。

CASE#34. 愛家的小女生／9歲女生

畫中順序：太陽→雲→女生→草→家

› › › Case study 案例分析

有危機意識

畫太陽在未來區靠邊邊，代表它一點也不重要。紅黃色代表會曬傷人，周圍是有不定時的危險，所以她有危機意識。

目前無憂無慮

雲沒有擋住中央虛線的部分，代表她對未來很放心。

女生

通常第一畫的人物是代表自己，粉紅色系代表她很也女人味。通常喜歡粉紅色系的女生都會喜歡穿裙子，喜歡其他色系的人不見得會喜歡。

愛家的女生

房子在中央的位置，代表她把「家」看得最重。窗戶有十字，門有把手可以進出。代表她很好溝通，所有的事情只要經由溝通都可以改變。

彩畫的實務分析

CASE#35. 脫韁野馬／9歲男生

看懂孩子在想什麼！100幅兒童繪畫的心理祕密

畫中順序：海平面→太陽→3朵白雲→

直昇機→2海草→魚

`> > >` Case study 案例分析

活潑好動

（1）中央最重要的位置區是一尾魚，這代表他自己。紅色的魚代表他的個性活潑好動。

（2）畫中的物件都是會動的，由此可知他的行為是很活潑的，家長管教方面比較辛苦。

謹慎性格

重要的位置最後才畫，代表一般人跟他溝通時，講了老半天不知道他的想法是什麼，完全沒有回答到重點，一定要問到最後才知道他想幹什麼，也就是說他有龜毛的性格，不輕易讓人家看透。另外一種可能是，他很重隱私。

二堆海草

海草是要給魚吃的食物，也就是供給他吃。所以，這二堆草代表爸爸、媽媽。

彩畫的實務分析

CASE#36. 有虐待傾向／9歲男生

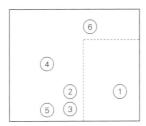

畫中順序：大樓→自殺的人→大便→

靈魂→看戲的人→尿尿的人

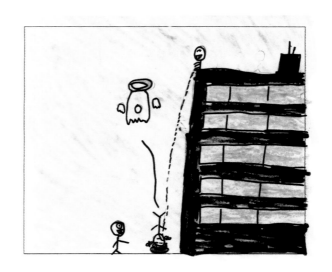

Case study 案例分析

畫者是男生

圖中的孩子一看是個男生，可知作畫者一定是男生。

個性內斂

他先畫一棟黑色的大樓代表自己。黑色代表黑暗、悲哀、神祕。再者，他畫的窗戶沒有十字，也就是說是帷幕式的窗戶，無法與外人溝通。可知他的個性是內斂型的，別人很難猜測他的想法，問了也不見得清楚的人。

接二連三

有人跳樓自殺，已經很不幸了，還要加個大便讓他更衰。接著旁人大笑，正是他幸災樂禍的心態。接著，再畫上一個人在樓上對這個自殺的人尿尿，可見得他對一件事情的專心投入「深度」。

舉例說明：當看到一個比自己弱小的人，覺得可以欺負他，就利用機會，比如身旁有一個懸崖，於是趁機推他一把。後來那人緊抓著懸崖邊，想爬上來。這個推人的心裡在想：「這個時候他毫無抵抗能力，如果對他小便，一定很好玩。」尿尿之後發現對方還沒掉下去，他又開始想：「再放幾顆大石頭在他身上，說不定會很好玩。」……他會不停地加。這就是「深度」。

PART

彩畫的實務分析

CASE#37. 負面思考／11 歲男生

畫中順序： 跳樓臺→空中走廊→飛機→觀眾席→吊死場→刀劍販賣部→殯儀館→捅人場→死亡機場→道別跑道→人群

Case study 案例分析

畫者是男生

圖中的孩子一看是個男生，可知作畫者一定是男生。

負面思維

圖中最前方的大飛機是主角，這也是代表他自己。這是一架死亡飛機，如其註明，要從人間往西天去。也就是說他的內心充滿負面想法。畫畫是心理的呈現，心裡會有這樣的想法，第一可能是本身有受虐或悲慘的境遇。第二是接觸到不良的電玩、電視節目、損友等。

心思細膩

跳樓臺、道別跑道、吊死場、刀劍販賣部、道別禮堂、墳墓區、捅人場、棺材販賣部、殯儀館等等，都是要去「死」的。所有的建築也都是跟「死」有關。總之，這是一個「廣度」很寬的圖。能想出這麼多的死法也算不容易，代表他是個心思細膩的人。

建議

家長應該讓孩子遠離現在的生活方式，諸如看電影、看漫畫、打電動，甚至調離現在的學校。孩子心思細膩，可惜用錯方向，家長應多留意與關心孩子的學習狀況，再者還需要加強「同情心」與「同理心」的生活教育。

彩畫的實務分析

CASE#38. 做事有條理／11 歲女生

畫中順序：太陽→雲→草叢→樹

Case study 案例分析

井然有序

（1）她的畫井然有序，分四個部分來畫，表示她是有規劃與計算的。通常這樣的人自律性很高。

（2）主動給自己的物件編號，代表她做事有條理。一板一眼踏實地做，不會應付了事，這對她的學業是有幫助的。

個性龜毛

在這幅畫沒有主角，代表她的性格有龜毛性格，因為別人會找不到主題在哪裡。她的才華與能力是隱諱的。

安全的生活環境

黃色的太陽是代表溫暖的氣候，不會曬黑或曬傷人的，可知所以她的環境生活是很安全的。

與人相處融洽

藍色的雲是寧靜的象徵，這也是隱喻與人相處的融洽與祥和。

與爸爸親近

大樹通常象徵爸爸一樣強壯，所以這樹代表他比較喜歡爸爸。

彩畫的實務分析

CASE#39. 聰明有自信／11 歲女生

畫中順序：人→5 個氣球→草地→太陽→雲

> > > Case study 案例分析

性格女性化

一個粉紅色的人快樂地拿著氣球在草地走路，這個人代表她自己，而且還是女生才會用粉紅色，是純女性的顏色，也就是說她會是一個很有女人味的女生。

心境快樂有夢想

（1）微笑的臉代表她的心境是快樂的。

（2）彩色的氣球，代表夢想，這跟彩虹同義。可知她對於未來有自己的想法，不用家長去擔心。家長可以多跟她溝通，或許可以給些建議會更好。

個性溫和

紅色的氣球兔子先畫，代表她最喜歡小白兔的溫馴。所謂「同類相聚」，一個個性溫和的人，不會喜歡暴龍，一定會喜歡相近溫和的寵物。從兔子可以判斷出她的個性是溫和的。

目前環境安全，對未來有不確定感

（1）藍色的雲代表她與周遭的人相處是安全與祥和的。

（2）紅色的太陽，代表環境有危險，會曬傷人。唯氣球剛好擋住她，所以她是安全的。因與藍鳥相矛盾，故可解釋太陽是遙遠的未來，紅太陽代表對未來的不確定感。

結論

她是個溫和又善良的孩子，通常對自己有信心是因為在學校的功課不錯，可知她在校成績不會是中下程度。

彩畫的實務分析

CASE#40. 靜不下來／11歲男生

畫中順序：車→雲→草地→鳥→花

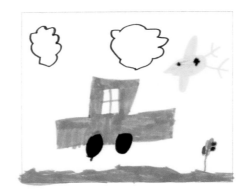

>>> Case study 案例分析

靜不下來

（1）先畫車在正中央，代表會動的車子最能吸引他的注意。所謂「物以類聚」，可知他的玩心很重，像一部東奔西跑的車子一樣靜不下來。

（2）都是會動的物件，更確定他是很好動的孩子。

心境快樂有夢想

沒車門，無法進出，代表有時候較難溝通。藍色的車身，代表穩重。窗戶有十字，代表他可以開窗與外界聯絡。融合以上特質，說明他在個性上是聽話的乖孩子，但本質還是活潑外向的。

生活環境安全

（1）白雲無特定意義，與「草地」一樣。代表他當時還沒有想到要畫什麼，於是先畫白雲來拖時間。

（2）藍鳥代表他與周遭的人相處是安全與祥和的。

與媽媽親近

畫花，代表他比較喜歡媽媽。

彩畫的實務分析

CASE#41. 面臨抉擇／11 歲女生

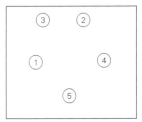

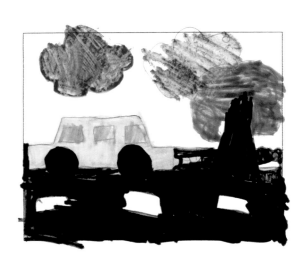

畫中順序：車→2 朵雲→樹→路

: : : Case study 案例分析

個性活潑

（1）先畫一部黃色的車子，這車也是這幅畫中的主角，這車子代表她自己。車子是會動的物件，根據「物以類聚」原理，可知她是一個很活潑好動的女生。

（2）黃色是健康的顏色，代表她的身心是愉快的。

不容易溝通

無車門就無法進出，代表她的個性不是很容易溝通。

正面臨抉擇

前面有大樹與分叉路，代表她正面臨抉擇，若無法適時做出很好的選擇，可能會撞樹或走錯路。

壓力很大

黃色是正面的象徵，黑色是負面的象徵。二者除了互相對抗之外，更是如履薄冰一般膽顫心驚。有這樣的心態，壓力必定很大。學生的壓力大都來自功課或家庭問題。建議家長可以關心孩子在課業上是否有問題，或許需要透過補習來解決。

彩畫的實務分析

CASE#42. 家庭不和／與上一位是雙胞胎姊妹

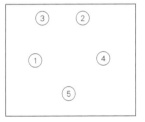

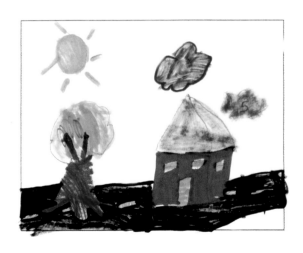

畫中順序：樹→房子→太陽→

2 朵雲→路

Case study 案例分析

自己沒有想法

中央隱形線是空的，她的畫對摺之後，發現都沒有碰到任何物件，也就是說中央線是空的。這樣代表她心目中沒有屬於自己的想法，因此這畫中也沒有主角存在。

與爸爸很親密

通常用「大樹」來代表爸爸，所以說小朋友先畫大樹代表跟爸爸比較親密。樹皮是紅色的，代表爸爸很活潑。因樹枝成 Y 字型，就像 YA 一樣。

家中氣氛歡樂

（1）房子是紅色的，代表家中比較熱鬧，或許是歡笑多，或許是口角多。請家長特別注意自己的言，能否對孩子起正面影響。

（2）橙色的太陽不會曬傷人，故代表她的周遭環境是良好的。

有話好好說

房門有門把可以開啟進入，窗戶有十字，代表她是很好溝通的，不會講不聽或故意再犯。

家庭危機，壓力大

黑色的地代表穩定，但房子蓋在馬路正中央，這房子是很危險的，樹亦同。這幅畫代表孩子心理的壓力很大，壓力的來源是家庭的因素，而非課業壓力。身為家長者應多注意孩子的反應。

彩畫的實務分析

CASE#43. 受壓抑的男孩／12 歲男生

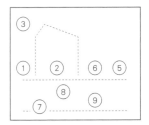

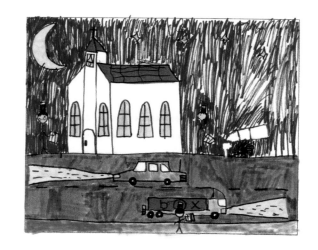

畫中順序：男生→教堂→月亮→星星
→風滾草→女生→馬路→轎車→貨車

Case study 案例分析

畫者是男生

男只會畫男，女只會畫女，這個圖明顯地女生只比男生頭髮長一點，看起來像男生。可知這是一張由男生所畫的圖。

虔誠的教徒

中央最重要，教堂的位置在中央，代表上教堂對這個小男生來說是最重要的。這種情形可以很容易猜測出這個孩子的雙親是很虔誠的教徒。教堂的左右二個人就是爸爸、媽媽。

爸爸在第一位

先畫的人最重視，第一就畫爸爸，代表孩子的心裡把爸爸放第一位。但是爸爸的位置在角落，氣勢較弱。而媽媽的位置在中間，氣勢較強。可見得一家之主會是女主人說了算數。

性格理性

教堂的窗戶有格子，門有門把，代表理性、易溝通。可知這一家人是很講理的，有問題會溝通處理，不會吵吵鬧鬧。

自己與家人隔離，在馬路的另外一邊

代表孩子雖然把教會當成是很重要的事，有可能並不了解上教堂的意義，所以他還是在最靠近畫畫本身的位置（原點），並未跨越心理障礙，通過危險的馬路。

夜色如同壓力籠罩

這張圖都被夜色籠罩，就像被壓制住一樣，代表孩子有很大的壓力。這個壓力可能跟孩子對教會的熱忱不像爸爸媽媽這麼多。

個性穩定

動靜平衡，所有會動的物件與不會動的物件相均等，代表孩子的個性非常穩定。

彩畫的實務分析

CASE#44. 擁有夢想的女孩／12 歲女生

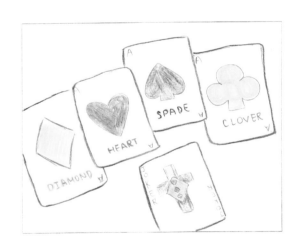

畫中順序：愛心→黑桃→梅花→方塊
→鬼牌

Case study 案例分析

愛心

畫「心」的牌，因為是第一個畫的，所以代表她自己是一個有愛心的人。

在心中爸爸最重要

畫「黑桃」，這張牌應該是指爸爸。可知她的心目中，爸爸最重要。

家中有媽媽與弟弟

畫「梅花」，代表媽媽。畫「方塊」，有可能是家裡還有一個弟弟，故全家有四人。

對未來有憧憬

畫「鬼牌」，鬼牌是自由的，可以根據多方幫助，所以這是一張夢想。夢想的位置在畫畫者「現在」的位置，代表她對自己的未來擁有美麗的夢想。

建議

綜合以上分析，大概可以推斷出她個性外向、對未來有夢想。建議家長：讓她多讀課外書，可以幫助她學習更多更廣。

參考資料

樊雪梅譯（2009）《精神分析歷程》
臺北　五南出版社

林瑞堂譯（2002）《兒童故事治療》
臺北　張老師文化

王行、鄭玉英（2004）《心靈舞臺——心理劇的本土經驗》
臺北　張老師文化

李淑珺譯（2007）《心理治療的新趨勢——解決導向療法》
臺北　張老師文化

張淑媛　色彩遊戲在先先幼稚園教學上的應用研究
國立臺灣師範學院碩士論文　2001

高淑玲　彩認知和配色感覺之研究──以改變配色形狀和面積比對色彩意象影響為例
國立雲林科技大學碩士論文　2004

吳芳儀　心理因素影響影像色彩喜好之研究
國立雲林科技大學碩士論文　2006

范曉慧　兒童色彩知覺之應用研究與圖畫書創作
銘傳大學　2006

林青蓉　幼兒氣質與色彩對幼兒腦波影響之生理訊號分析
亞洲大學碩士論文　2011

梁培勇（2001）《遊戲治療實務指南》
臺北　心理出版社

陳輝東（1998）《兒童畫的認識與指導》
臺北　藝術家出版社

胡寶林（1991）《繪畫與視覺想像力》
臺北　遠流出版社

邱敏麗、陳美瑛譯（2012）《沙遊遼法與表現療法》
臺北　心靈工坊

曾仁美、朱惠英、高慧芬譯（2012）《沙遊──非語言的心靈療法》
臺北　五南

親子教育02　PE0106

看懂孩子在想什麼！

──100幅兒童繪畫的心理祕密

作者／黃俊芳
責任編輯／林千惠
圖文排版／蔡瑋筠
封面設計／蔡瑋筠

出版策劃／秀威少年
製作發行／秀威資訊科技股份有限公司
114 台北市內湖區瑞光路76巷65號1樓
電話：+886-2-2796-3638
傳真：+886-2-2796-1377
服務信箱：service@showwe.com.tw
http://www.showwe.com.tw

郵政劃撥／19563868
戶名：秀威資訊科技股份有限公司
展售門市／國家書店【松江門市】
104 台北市中山區松江路209號1樓
電話：+886-2-2518-0207
傳真：+886-2-2518-0778

網路訂購／秀威網路書店：http://www.bodbooks.com.tw
國家網路書店：http://www.govbooks.com.tw
法律顧問／毛國樑　律師

總經銷／聯寶國際文化事業有限公司
地址：221新北市汐止區康寧街169巷27號8樓
電話：+886-2-2695-4083
傳真：+886-2-2695-4087

出版日期／2016年02月　**定價**／320元
ISBN／978-986-5731-47-2

秀威少年
SHOWWE YOUNG

國家圖書館出版品預行編目

看懂孩子在想什麼!: 100幅兒童繪畫的心理祕密 /
黃俊芳著　一版. --　臺北市：秀威少年, 2016.02
　　面；　公分. --
　　　ISBN　978-986-5731-47-2（平裝）
　1.繪畫心理學 2.兒童畫 3.兒童心理學

940.14　　　　　　　　　　　　　104029122

讀 者 回 函 卡

感謝您購買本書，為提升服務品質，請填妥以下資料，將讀者回函卡直接寄回或傳真本公司，收到您的寶貴意見後，我們會收藏記錄及檢討，謝謝！
如您需要了解本公司最新出版書目、購書優惠或企劃活動，歡迎您上網查詢或下載相關資料：
http:// www.showwe.com.tw

您購買的書名：＿＿＿＿＿＿＿＿＿＿＿＿＿＿＿＿＿＿＿＿＿＿＿＿＿＿＿＿＿＿

出生日期：＿＿＿＿＿年＿＿＿＿＿月＿＿＿＿日

學歷：□高中 (含) 以下　　□大專　　□研究所 (含) 以上

職業：□製造業　□金融業　□資訊業　□軍警　□傳播業　□自由業　□服務業　□公務員　□教職
　　　□學生　　□家管　　□其它＿＿＿＿＿＿＿＿＿＿＿＿＿＿＿＿＿

購書地點：□網路書店　□實體書店　□書展　□郵購　□贈閱　□其他

您從何得知本書的消息？

　□網路書店　□實體書店　□網路搜尋　□電子報　□書訊　□雜誌　□傳播媒體　□親友推薦
　□網站推薦　□部落格　　□其他＿＿＿＿＿＿＿＿＿＿＿＿＿＿＿＿＿

您對本書的評價：（請填代號　1.非常滿意　2.滿意　3.尚可　4.再改進）

　封面設計＿＿＿＿　版面編排＿＿＿＿　內容　＿＿＿＿　文／譯筆＿＿＿＿　價格＿＿＿＿

讀完書後您覺得：

　□很有收穫　□有收穫　□收穫不多　□沒收穫

對我們的建議：＿＿＿＿＿＿＿＿＿＿＿＿＿＿＿＿＿＿＿＿＿＿＿＿＿＿＿＿＿

＿＿＿＿＿＿＿＿＿＿＿＿＿＿＿＿＿＿＿＿＿＿＿＿＿＿＿＿＿＿＿＿＿＿＿＿＿

＿＿＿＿＿＿＿＿＿＿＿＿＿＿＿＿＿＿＿＿＿＿＿＿＿＿＿＿＿＿＿＿＿＿＿＿＿

＿＿＿＿＿＿＿＿＿＿＿＿＿＿＿＿＿＿＿＿＿＿＿＿＿＿＿＿＿＿＿＿＿＿＿＿＿

11466
台北市內湖區瑞光路 76 巷 65 號 1 樓

秀威資訊科技股份有限公司　　　收

BOD 數位出版事業部

--

（請沿線對折寄回，謝謝！）

姓　　名：_____　年齡：_____　性別：□女　□男

郵遞區號：□□□□□

地　　址：_____

聯絡電話：(日)_____(夜)_____

E-mail：_____